1160.

LES NOPCES DE PELEE ET DE THETIS.

Comedie Italienne en Musique, entre-meslée d'vn Ballet sur le mesme sujét, dansé par sa Majesté.

A PARIS,
Chez ROBERT BALLARD, seul Imprimeur du Roy pour la Musique.

M. DC. LIV.

VERS
DV BALLET
ROYAL,

Auec l'Argument de chaque Scene de la Comedie, qui donne occasion à chaque Entrée du Ballet.

ARGVMENT.

Elée Roy de Thessalie, amoureux de Thetis, & trauersé de deux puissans riuaux Iupiter & Neptune, fait en sorte par les conseils de Chiron, & par le secours de Promethée que l'vn & l'autre sont a la fin exclus de leur pretention. Neptune s'en desiste à cause de sa Vieillesse, & Iupiter encore plus vieux, mais aussi beaucoup plus considerable y renonce luy mesme pour son propre interest. Ainsi Thetis plainement persuadée de la constance,

A ij

& de la fidelité de son Amant, consent à l'espouser, & l'on celebre le Mariage où se fait vn grand concours de Dieux & de Déesses, Promethée qui auoit assez bien seruy en cette occasion pour meriter la fin de son tourment, s'y trouue aussi, & amene auec soy les Arts Liberaux & les Mechaniques qu'il a inuentez. La Discorde y fust bien venüe, mais elle auroit eu honte de paroistre sur le Theatre apres auoir esté chassée de la France, & il n'estoit pas à propos qu'elle vint troubler vne feste si agreable.

PERSONNAGES.

Ceux qui Chantent.	*Ceux qui Dansent.*
L'Epidan, } Fleuues de la	Apollon & les neuf Muses.
L'Onochone, } Thessalie.	Magiciens.
Iupiter.	Pescheurs de Corail.
Neptune.	Furies de la Ialousie.
Iunon.	Hōmes & femmes sauuages.
Mercure.	Dryades.
Pelée, Roy de Thessalie.	Cheualiers de Thessalie.
Thetis.	Academistes de Chiron.
Chiron.	Courtisans de Pelée.
Promethée.	Petites filles de la Cour de
Chœur de Nereïdes.	Thetis.
Chœur de Sirenes & de Tri-	Arts liberaux & seruiles.
tons.	Amours.
Chœur de Sacrificateurs de	Iunon, Pronube.
Mars.	Hymenée.
Chœur de toutes les deïtez.	Hercule.
	Harmonie Celeste.

PROLOGVE.

Apollon & les neuf Muses. L'Epidan & l'Onochone, fleuues de Thessalie. Chœur de Nereïdes.

A L'ouuerture du Theatre paressent Apollon & les Muses sur le haut de leur Montagne, & de costé & d'autre les deux fleuues principaux de la Thessalie, & les Nereïdes separées en deux Chœurs qui loüent Apollon, & le conuient à descendre pour donner vn heureux augure aux amours de Pelée. Cette Montagne s'abaisse peu à peu, & les Fleuues & Nereïdes s'estant retirées, Apollon & les Muses r'emplissent le Theatre, & composent la premiere Entrée du Ballet.

PREMIERE ENTRÉE.
Apollon & les neuf Muses.

LE ROY. *Apollon*.
M. la Princesse d'Angleterre, *Erato*. Mademoiselle de Villeroy, *Clio*. M. la Duchesse de Créquy, *Euterpe*. M. la Duchesse de Roquelaure, *Thalie*. M. la Princesse de Conty, *Vranie*. Madame de Monloüet, *Terpsycore*. M. la Duchesse de S. Simon, *Calliope*. Madame d'Olonne, *Melpomene*. Mademoiselle de Gourdon, *Polymnie*.

LE ROY, representant Apollon.

Plus brillant & mieux fait que tous les Dieux ensemble,
La Terre ny le Ciel n'ont rien qui me ressemble,
De rayons immortels mon front est couronné :
Amoureux des beautez de la seule victoire,
 Ie cours sans cesse apres la gloire
 Et ne cours point apres Daphné.

J'ay vaincu ce Python qui desoloit le monde,
Ce terrible Serpent que l'Enfer, & la Fronde
D'vn venin dangereux auoient assaisonné :
La Reuolte en vn mot ne me sçauroit plus nuire,
 Et j'ay mieux aymé la destruire
 Que de courir apres Daphné.

Toutefois il le faut, c'est vne Loy commune,
Qui veut que tost ou tard je coure apres quelqu'vne,
Et tout Dieu que ie suis je m'y voy condamné :
Que mes premiers soupirs vont attirer de presse !
 Est-il Muse, Reine ou Deesse
 Qui ne voulut estre Daphné ?

M. la Princesse d'Angleterre, *Erato.*

Ma race est du plus pur sang
Des Dieux, & sur nos Montagnes
On me voit tenir vn rang
Tout autre que mes Compagnes :
Mon jeune & Royal aspect
Inspire auec le respect
La pitoyable Tendresse,
Et c'est à moy qu'on s'adresse
Quand on veut plaindre tout haut
Le sort des grandes Personnes,
Et dire tout ce qu'il faut
Sur la chûte des Couronnes.

Mademoiselle de Villeroy, *Clio.*

Avec ces riants attraits
Et si jeunes & si frais,
Ces yeux où l'amour éclate
Et cette bouche incarnate,
Auec ce beau teint de lys
Tout nouuellement cueilly,
Où la rose aussi s'assemble,
Et qui ne sçauroit, ce semble,
De cent ans estre effacé,
Moy qui n'estois rien n'aguere,
Je ne represente guere
L'Histoire du temps passé.

M. la Duchesse de Crequy, *Euterpe*.

LEs bouches de la Renommée
Disent que la mienne a des traits
Que les autres n'eurent jamais,
Et soit ouuerte ou soit fermée
Qu'il faut mourir dés qu'on la voit,
Qu'elle ne peut estre décrite,
Et qu'on n'en cognoist point qui soit
Ny si rouge ny si petite :
I'ay cent attraits, mais nullement
Ie ne m'en picque, & seulement
Ie tasche à donner quelque preuue
De conduite & d'entendement,
Ce qui releue infiniment
Vne jeunesse toute neuue ;
L'enuie auec son desespoir
Au Soleil qu'elle persecute
Trouue quelque chose de noir,
Mais elle aura peine à pouuoir
Trouuer de l'ordure à ma Fluste.

M. la Duchesse de Roquelaure, *Thalie*.

IL n'est cœur ny liberté
Qui me voyant ne se rende,
Et ma beauté c'est la grande
Et la supresme beauté :
La moindre de mes œillades
Reconforte les malades

Et les

Et les remet en estat,
Mais c'est pure Comedie,
Il est bien fou qui s'y fie
Et s'arreste à leur éclat :
En des rencontres pareilles
Mes yeux disent des merueilles,
Mais qui les croit est vn fat.

M. la Princesse de Conty, *Vranie.*

Les Astres dans leur carriere
Me le cedent du costé
De la nette pureté,
Et de la viue lumière.

Quelle gloire ne m'est duë ?
Ce port, ce teint, & ces yeux,
Monstrent que je suis des Cieux
Tout fraischement descenduë.

Leurs aspects & les ressorts
Qui font mouuoir ces grands corps,
Tombent sous ma cognoissance :

Aussi je touche de pris
A la haute Intelligence
Qui gouuerne ces secrets.

Madame de Montloüet, *Terpsycore.*

REgardez-moy si vous l'osez,
Mortels, & ne vous abusez
En me prenant pour vne femme,
I'ay des yeux qui donnent la Loy,
Qui d'eux-mesmes & malgré-moy
Descendent jusqu'au fonds de l'ame :
I'ay de cette haute beauté
Qui sçait mettre les cœurs en flame,
Et sur tout vne Majesté
Qui prouue ma diuinité :
En moy les graces sont comblées,
Et tout cela fait decider
Que c'est à moy de presider
Aux Bals, & dans les Assemblées.

❦

M. la Duchesse de S. Simon, *Calliope.*

LA beauté, ce cher thresor,
Est ma compagne fidelle,
Et si je possede encor
Cent choses au delà d'elle.

Auec vn brillant éclat
I'éleue ceux que j'anime,
Et je mesle au delicat
L'Heroïque & le sublime.

Sans trop loüer mes appas,
Les plus beaux Romans n'ont pas
Vn seul Heros qui me vaille,

Et je suis digne de mièux,
Si l'on n'en croit à ma taille
Qu'on s'en rapporte à mes yeux.

Madame d'Olonne, Melpomene.

MIlle traits déliez & fins
Esclatent dessus mon visage,
Tous mes regards sont des destins,
Mais qui les tient à bon presage
Pour sa fortune n'est pas sage :
Si ma douceur en met aux fers
On s'y trompe, & je ne m'en sers
Qu'auecque tant de Politique,
Qu'enfin l'on void facilement
Qu'il faut que l'Amour & l'Amant
Chez moy fasse vne fin Tragique.

Mademoiselle de Gourdon, *Polymnie*.

Vr cent objets à la fois
Ie r'emporte vn grand trophée,
Bien qu'on dise que je sois
Muse qui nasquit coiffée.

Apollon voit par hasard
Leurs graces comme les nostres,
Et je pense auoir ma part
Au rien qu'il a pour les autres.

I'ay le teint beau, les yeux doux,
Et je sens mon origine,
La difference entre nous,
Qu'Apollon la determine.

Cela fait, où je seray
La gloire de nos Montagnes,
Où je me consoleray
Auec huict de mes Compagnes.

ACTE PREMIER.

SCENE PREMIERE.

Qui fait pareſtre vne Grotte ouuerte des deux coſtez.

Chiron. Pelée. Chœur müet de Magiciens.

CHiron conſeille à Pelée ou d'abandonner l'Amour, ou de ne point perdre l'eſperance, & luy perſuadant que la Vieilleſſe de ſes Riuaux le doit mettre à couuert de toute crainte, l'exhorte toutefois (pour s'oppoſer à la violence que Iupiter pourroit faire à Thetis) de s'en aller ſur le Caucaſe implorer le ſecours de Promethée, qui auec le feu du Ciel qu'il auoit deſrobé, en auoit auſſi emporté toutes les grandes & les ſublimes cognoiſſances, & qui d'ailleurs ſeroit aſſez aiſe d'obliger Pelée en vne occaſion où il y alloit de nuire à la paſſion de Iupiter qui luy faiſoit ſouffrir vn ſi cruel tourment. Pelée approuue le conſeil de Chiron, & auſſi-toſt les Magiciens font vn charme en dançant, & l'enleuent dans vn chat volant.

DEVXIESME ENTRE'E.

Magiciens.

Le Conte du Lude. Les Marquis de Villequier & de Genlis. Mrs Bontemps & Cabou. Les Srs Verbec, Baptiste, & Lambert.

Le Comte du Lude representant vn Magicien.

MOn cœur se laisse aisement prendre
 Par plus d'vne belle à la fois,
 Et j'ay du loisir à reuendre
 Quand je n'en ayme rien que trois,
Ie pleure, je soûpire, & suis prest à me pendre,
 Puis tout à coup je disparois.

Le Marquis de Villequier representant vn Magicien.

LA Beauté qui me charme a de l'air du Printemps,
Nous deuons nous aymer, je suis fier, elle est fiere,
Et c'est assez le fait d'vne jeune Sorciere
 Qu'vn Magicien de vingt ans.

Le Marquis de Genlis representant vn Magicien.

QVi pourroit douter de mon Art?
En bon lieu mes raisons ont assez d'énergie,
 Et je parois beau quelque part,
 N'est-ce pas la pure Magie?

SCENE SECONDE.

Qui s'ouure dans la Perspectiue où l'on void la Mer.

Thetis. Neptune. Chœur de Sirenes, & de Tritons. Chœur muët de Pescheurs de Corail.

THetis paroift fur vne grande Coquille conduite par vn Demy-dieu Marin, & toute enuironnée d'vn belle troupe de Pefcheurs de Corail: Et d'vn autre cofté Neptune auffi fur vne autre Coquille tirée par des Cheuaux Marins, vient dire à Thetis la paffion qu'il à pour elle: Mais comme il s'apperçoit qu'elle le mefprife, il l'a quitte foudain, fe retire tout en colere auec fa fuitte, & frapant la Mer de fon Tridant il efmeut vn fi grand orage que Thetis eft contrainte de defcendre à terre auec les Pefcheurs, qui eftants bien aife d'eftre efchapez de la tempefte font entre-eux vne dance pour tafcher de la diuertir.

TROISIESME ENTREE.

Demy-dieu Marin menant Thetis, fuiuy de douze Pefcheurs de Corail.

M. le Conte de S. Aignan, premier gentilhomme de la Chambre du Roy. *Demy-dieu Marin.*

Pescheurs de Corail.

MONSIEVR, frère vnicque du Roy. Monsieur le Duc d'York, Le Duc Danuille. Le Comte de Guiche. Le petit Comte de S. Aignan, fils. Le Marquis de Mirepoix. M⁽ᶜ⁾ Saintot. M⁽ᵗ⁾ de la Chesnaye. Les S⁽ʳˢ⁾ Bruneau, S. Fré, Langlois, & Raynal.

Pour le Comte de S. Aignan representant vn demy-Dieu Marin.

J'Ay dans vn si haut point mis la galanterie,
Que la Cour de Neptune en est toute fleurie,
Des nobles Paladins les hauts faits égalans :
Ie tasche à releuer leur gloire sans seconde :
 C'est la plus grand pitié du monde
Quand on est demy-Dieu sur la terre ou sur l'onde,
 Et qu'on est que demy galand.

Ie le suis tout à fait, je veux bien qu'on le sçache,
Puisque c'est vn honneur, & non pas vne tache,
Qui dans le champ d'Amour m'a fait faire moisson,
Grace à l'esprit, au cœur, aux Chansons & Ballades,
 Suiuis de souspirs & d'œillades,
Je puis mieux que personne, en parlant des Nayades,
 Dire si c'est Chair ou Poisson.

Madrigal

Madrigal.

Pour vne Nymphe auſſi belle
 Que cruelle
 Ie ſoupire à tout propos,
 Ma langueur eſt éternelle,
 Et i'ay le meſme repos
 Qu'ont les flots.

MONSIEVR Frere vnique du Roy, repreſentant vn Peſcheur.

DE mes fins hameçons le danger eſt extrême,
Et ie ſuis vn Peſcheur plus beau que l'Amour meſme,
 Qui m'occupe & qui me plaiſt
 A jetter ligne, & filets
 Où je voy le Poiſſon digne
 Des filets & de la ligne.

A beaucoup de Maris la crainte ſe redouble,
Que chez eux à la fin ie ne peſche en eau trouble,
 Mon eſprit eſt ſi bien fait,
 Et i'en ay tant qu'on ne ſçait
 Où ie peſche & d'où ie tire
 Les choſes qu'on m'entend dire.

I'iray bien plus auant lors que i'auray plus d'âge,
Mais je m'exerce encor ſur les bords du riuage,
 Et ne commence point mal
 D'aller peſchant le coral
 Deſſus les leures vermeilles
 De mille jeunes Merueilles.

Monsieur le Duc d'York, representant vn Pescheur.

Loin de ne faire icy que pescher le coral
Il faut que d'vn endroit malheureux & fatal
 Que la vaste mer enuironne,
 Ie m'applique en homme expert
 A pescher tout ce qui sert
 A refaire vne Couronne.

Le Duc Damuille representant vn Pescheur.

Ayant le mesme appas & le mesme hameçon
 Que i'auois jeune garçon,
 Rarement ou s'en eschappe,
Et comme si le temps alloit à reculons,
 Dieu sçait combien i'en attrappe
 Auecque mes filets blonds.

Le Comte de Guiche, representant vn Pescheur.

Sur de paisibles estangs
Je fais depuis quelque temps
 Mon épreuue journaliere,
Mais ie ne prends point l'essor,
Et ie n'ose guere encor
M'approcher de la Riuiere.

Le petit Comte de S. Aignan, representant vn Pescheur.

SVbtil & droit comme vn jon,
Ie sçay pescher à la ligne,
Et mon adresse maligne
Embarasse le goujon :
Quand à ces gros poissons je ne sçaurois qu'en faire,
Pour n'estre pas encor tout à fait à leur point,
Et l'on feroit bonne chere
De ceux que je ne prends point.

Le Marquis de Mirepoix, representant vn Pescheur.

A Ce doux mestier ie pretends
Faire fortune auec le temps ;
Car enfin toute la Science
D'vn Pescheur sage & bien instruit
Est d'auoir de la patience
Et de ne point faire de bruit.

SCENE TROISIESME.

Thetis. Jupiter. Junon. Chœur muët des Furies de la Jalousie.

IVpiter enuironné de pompe & de majesté, descend au milieu de l'Air dans vne grande Nüe, & dit à Thetis toutes les choses tendres & passionnées qui la peuuent obliger à l'accepter pour son espoux: mais elle refuse cét honneur ne voulant point manquer de recognoissance enuers Iunon qui auoit eu soin de son éducation, ce qui fait que Iupiter se resout à l'enleuer: & comme il est sur le point d'executer son dessein (l'ayant des-ja mise dans vne partie de cette Nüe qui l'enuelopoit, & commençant à luy faire perdre terre) Iunon arriue dans vn tourbillon moins impetueux que sa colere, & apres de grands reproches (ayant appellé à son ayde les Furies de la Ialousie) la Terre s'ouure & les vomit par la gueule d'vn Monstre effroyable. A cette veüe Iupiter lasche prise, & forcé de remettre son entreprise à vne autre fois s'en retourne au Ciel. Cependant les Furies toutes glorieuses d'auoir vtilement seruy au ressentiment de la Déesse, font vne dance deuant elle, apres laquelle Iunon (ayant remercié Thetis de sa vertueuse resistance, prend ces mesmes Furies & les emporte dans son tourbillon pour en persecuter Iupiter jusques dans son repos & dans sa gloire.

IV. ENTRÉE.

Furies.

LE ROY. Le Duc de Ioyeuse. Le Marquis de Genlis. M⁽ʳ⁾ Bontemps. Les S⁽ʳˢ⁾ de Lorge, Ver-pré, Beauchamp, Mollier, le Vacher, Des-airs, Doliuet, Baptiste.

Pour le ROY, representant vne Furie.

Suite si tu peux cette jeune Furie,
Espagne, dont l'orgueil est trop long-temps debout,
Elle te va dompter d'vne force aguerrie,
Et la torche à la main s'en va de bout en bout
 Mettre le feu par tout.

Elle suit les Meschans, les presse, les opprime,
Leur fait dans ses regards lire vn sanglant decret,
Et dans le mesme instant qu'ils commettent le crime
Leur glisse dans le cœur vn éternel regret,
 Comme vn Serpent secret.

Que ie voy de Beautez dont la rigueur extrême
A plus de mille Amans a causé le trespas,
Qui voudroient tout le jour, & toute la nuict mesme
Auoir cette Furie attachée à leurs pas,
 Et qui ne l'auront pas.

Le Duc de Ioyeuſe, repreſentant vne Furie.

NE vous y fiez point, apprehendez mes œuures,
Je porte ſur le front vne douceur qui ment,
Et ie cache finement
Mes griffes & mes couleuures.

Le Marquis de Genlis, repreſentant vne Furie.

I'Ay le viſage doux, amoureux & benin,
Comme le doit auoir vne furie honneſte,
Peut-eſtre ſur le cœur ay-je quelque venin,
Mais je n'ay pas beaucoup de ſerpens à la teſte.

ACTE SECOND.
SCENE PREMIERE.

Qui repreſente la cime du Caucaſe.

Promethée. Pelée. Chœur muët d'hommes & de femmes Sauuages.

PElée conduit par des Hommes & des Femmes Sauuages, rencontre Promethée lié ſur vn rocher, auec l'Aigle qui luy ronge le cœur, & aprés auoir fait entre-eux vne legere comparaiſon de leurs tourments, Promethée l'aſſure que l'Oracle de Delphes auoit predit qu'il n'aiſtroit de Thetis vn Fils plus grand que ſon Pere : qu'ainſi Iupiter (ſans doute) ſeroit contraint de renoncer à ſa pretention, & que Mercure

ayant des-ja esté enuoyé de sa part à Iupiter pour luy donner auis de cét Oracle, il auoit lieu d'esperer que la chose se termineroit à son contentement. Pelée s'en retourne en Thessalie extrémement consolé, & les Sauuages (sur l'apparance que Promethée sera deliuré de sa peine, & Pelée aura ce que son cœur desire) ne sçauroient mieux exprimer leur allegresse que par vne dance.

V. ENTRÉE.

Mrs de la Chesnaye, & de Ioyeux. Les Srs la Marre, Monglas, Laleu, Raynal, Roddier, *Sauuages.*

Nous faisons cas des beaux visages
Dont nous sçauons fort bien vser,
Et ne sommes point si Sauuages
Qu'on ne nous puisse appriuoiser.

SCENE SECONDE.

Qui decouure vn Palais d'or & de pierreries.

Iupiter. Mercure. Chœur muët de Dryades.

IVpiter se trouue auec Mercure dans ce beau Palais qu'il auoit fait preparer au plus secret endroit du Caucase, afin d'y celebrer ses nopces à l'insceu de Iunon, & là songeant aux moyens d'y conduire la nouuelle espouse, Mercure l'auertit de l'Oracle. Iupiter surpris, & craignant qu'il ne luy arriue en cette occasion ce qui estoit autrefois arriué entre lúy & Saturne : fait ceder l'amour à l'ambition & se retire dans le Ciel, apres auoir commandé à Mercure d'aller publier qu'il ny pense plus, & qu'il se desiste d'vne entreprise trop injurieuse à son authorité. Les Dryades qui comme Nymphes terrestres auoient de la jalousie de la bonne fortune de Thetis Déesse Marytime, & qui se tenoient aux escoutes pour rendre compte à Iunon de toutes les pensées de Iupiter, tesmoignent par vne dance la joye qu'elles ont de la resolution qu'il vient de prendre.

VI. EN-

VI. ENTRÉE.

Dryades.

LE ROY. Les Ducs de Ioyeuse & de Roquelaure. Le Marquis de Genlis. M⁺ Bontemps. Les S⁺⁺ de Lorges, Des-Airs, le Vacher, Verpré, Beauchamp, Mollier, Doliuet.

Ce sont Nymphes qui habitent sous l'escorce des Arbres.

Pour le ROY representant vne Dryade.

Nymphe grande & genereuse
Dans vn Chesne precieux
Ie meine vne vie heureuse ;
Ses jeunes branches des Cieux
Vont bien-tost estre voisines,
Et se haussent à tel point
Qu'elles ne démentent point
La gloire de ses racines.

Qui ne juge à son écorce,
Et sans plus l'aprofondir,
Quelle est sa séue & sa force,
Et comme il doit s'agrandir ?
Bien que ses rameaux soient tendres,
Qui ne cognoist qu'en effect
Il est du bois dont l'on fait
Les Cesars, les Alexandres.

Pris de cet Arbre Superbe
Tous les autres sont honteux,
Et plus humbles que n'est l'herbe
Qui croist & rampe autour d'eux;
Aussi par son horoscope
Que les Dieux ont en depost,
Sans doute il fera bien-tost
Ombrage à toute l'Europe.

Le Duc de Ioyeuse, representant vne Dryade.

Tandis que la saison est rude,
Je m'estonne qu'on ne me suit,
Mon bois est le fait d'vne Prude,
Il brusle, & ne fait point de bruit.

Le Duc de Roquelaure representant vne Dryade.

Tout le Monde me croit vne Nymphe gaillarde
Qui n'ay pas eu grand soin de ma pudicité,
Pour le moins de nos Sœurs ay-je toûjours esté
La plus déuergondée, & la plus babillarde.

Il n'est point de forest qui ne soit indignée
Du fracas ennuyeux que j'ay fait tant de fois,
Et si tost que je hante vne souche de bois,
Il vaudroit tout autant qu'on y mit la coignée.

I'ay de la vanité, je m'emporte & dy rage
Par vn droit d'impudence à mon partage échu,
A mesme qu'on descouure vn pauure arbre fourchu,
La malice des gens m'en impute l'ouurage.

Mais enfin mes plaisirs ne nuiront plus aux vostres,
Nymphes, r'asseurez-vous, & ne craignez plus donc,
Ie me trouue si bien de mon aymable Tronc,
Que ie veux desormais laisser là tous les autres.

Le Marquis de Genlis representant vne Dryade.

VN Satyre au fond du bois
D'vne amoureuse maniere,
Mit mon honneur aux abois,
Quand tout à coup par derriere
On vint pour le détourner,
Et m'oster de ce martyre ;
Mais on ne sçeut discerner
La Dryade du Satyre.

SCENE TROISIESME.

Qui represente vn Theatre, & au fond de la Perspectiue vne Statuë du Dieu Mars.

Chœur des Sacrificateurs du Dieu Mars. Chœur muët des Cheualiers de Thessalie.

LES Cheualiers de la principale ville de Thessalie affligez de la cruauté de Thetis enuers leur Monarque Pelée, entreprennent vn Combat à la Barriere en l'honneur de Mars; Cependant que d'vn autre costé l'on fait des sacrifices à ce mesme Dieu, afin qu'il

D ij

employe son credit aupres de Venus pour le retour de Pelée, & pour l'attendrissement du cœur de Thetis. A mesme temps la Statuë de Mars ayant parlé & predit toute sorte de bon-heur, ces Cheualiers quittent leurs armes & dansent.

VII. ENTRE'E.

Combat à la Barriere, par les Cheualiers de la Thessalie.

Le Comte de S. Aignan, *Chef des Tenans.* | M. Beaufort, *Chef des Assaillans.*

Tenans { Le jeune Beaufort. / S. Maury. / De Sens. / Deruille.

Assaillans { Gamard. / Clinchant. / Ourdault. / De Hallus.

Pour le Comte de S. Aignan, representant vn Cheualier.

Lauriers, attendez-moy, Ce combat est donné
Pour la gloire des fers qui me rendent esclaue,
Et comme ie me sens le plus passionné,
Il faut par consequent que ie sois le plus braue.

Quel si puissant effort soit de lance, ou de lame
Oseroit esperer de tenir contre moy ?
Il s'agit de prouuer que celle qui m'enflame
A le plus de beauté, Lauriers attendez-moy.

ACTE TROISIESME.
SCENE PREMIERE.
Qui represente le Portique du palais de Thetis.

Pelée. Chiron. Chœur des Academistes de Chiron.

PElée reuenu du Caucase & ayant rencontré Chiron, se resout par son Conseil de se presenter à Thetis, & d'en venir aupres d'elle à la derniere violence des prieres amoureuses, d'autant plus hardiment qu'il se trouue fortifié de la declaration qu'a fait Iupiter de ne plus songer à elle. Les Academistes de ce mesme Chiron, Inuenteur & maistre de plusieurs diferentes professions, font vne dance pour montrer la joye qu'ils ont du retour de Pelée.

VIII. ENTREE.

Chiron Centaure, faisant dancer son Academie pour le diuertissement de Pelée.

Mr Hesselin, Maistre des Academistes de Chiron.

Academistes de Chiron habillez en Indiens.

LE ROY,

Mrs Sainctot, Bontemps, & Cabou. Les Srs Mollier, Bruneau, Langlois, Beauchamp, Le Vacher, Baptiste, Doliuet, & de Lorges.

Chiron Centaure qui deuoit estre representé Par Mᵉ Hesselin.

NE vous en espouuentez pas,
D'vn homme ie n'ay rien que le corps & la teste :
N'est-on pas trop heureux quand il faut qu'on soit beste,
De l'estre seulement de la ceinture en bas ?

Ie ne m'en trouue point trop mal,
Ce prodige me sert autant qu'il me renomme,
Et i'ay souuent besoin que la moitié de l'homme
Appelle à son secours la moitié du cheual.

Lors que d'vn sens net & distinc
I'ay bien moralizé, j'abandonne l'alcôue,
Regagne l'écurie, & libre ie me sauue,
De la raison chagrine au plaisir de l'instinc.

Le Maistre de l'Academie, representé par Mᵉ Hesselin.

SI mon orgueil paroist c'est auecque raison,
Et j'enseigne à des gens d'assez bonne Maison
Dont les grands biens pourroient multiplier les nostres;
L'interest ne fait pas mes trauaux journaliers,
Et que je sois payé d'vn de mes Escholiers,
Je feray de bon cœur credit à tous les autres.

Pour le ROY repreſentant vn Academiſte.

CE jeune Academiſte eſt dans vne poſture
A n'apprehender pas qu'on l'eſgale jamais,
On void trop éclatter juſqu'en ſes moindres traits
Et ſa grandeur preſente, & ſa grandeur future,
A ſon noble merite vn haut éclat eſt joint,
Auſſi dans ce Chef-d'œuure accomply de tout point
Fortune a trauaillé ſur le plan de Nature.

Les fatigues du corps ſont ſes cheres delices,
Des-ja contre les ſiens vn peu trop animez
Il a battu le fer, & les a deſarmez,
Pour vn bel Auenir ce ſont de beaux indices:
Il s'appreſte a des coups encor plus importans,
Et l'Eſpagne à ſon dam ſçaura dans quelque temps
Combien il eſt adroit à tous ſes exercices.

Il ne ſçauroit ſouffrir que d'autres le deuancent,
Soit qu'il coure, qu'il ſaute, ou qu'il monte à cheual,
Et quand il eſt paré pour la gloire du Bal
On ne s'apperçoit pas que d'autres que luy danſent:
Tout le monde le trouue adorable & charmant,
On en parle tout haut, les Dames ſeulement
N'oſent deſſus ce point dire ce qu'elles penſent.

SCENE DEVXIESME.

Thetis. Pelée. Chœur muët des Courtisans de Pelée, & des petites filles de la Cour de Thetis.

PEléé fait tout ce qu'il peut pour gagner les bonnes graces de Thetis; mais elle a toujours la mesme rigueur, & comme fille de Prothée se sert du Priuilege de sa naissance, pour tromper sa poursuite par les differentes formes qu'elle prend; toutefois il ne se rebute point & luy témoigne toujours autant de hardiesse que d'amour: Enfin elle se change en vn Rocher, Pelée l'embrasse & proteste de mourir pluftost que de le quitter: Thetis se rend à cette derniere espreuue, & l'accepte pour son Mary: Toute la Cour de Pelée est dans vne allegresse nompareille, & les Courtisans se mettent à danser.

IX. ENTRÉE.

Courtisans.

Le Duc de Candale. Les Marquis de Villequier
 & de Genlis. Le Comte.

Pour LE ROY, qui deuoit reprensenter vn Courtisan.

CE parfait Courtisan a la mine si haute,
Qu'en le croyant vn Roy si c'est faire vne faute
C'est conscience aussi de la vouloir punir,
Il est jeune, il se pousse, il entreprend, il ose,
Et n'a rien tant à cœur comme de paruenir,
 Je croy qu'il fera quelque chose.

A son

A son aage il possede une charge honorable,
Vn establissement assez considerable,
De moins ambitieux s'en tiendroient à cela;
Mais à plus de grandeur sa vertu se dispose,
L'apparence n'est pas qu'il en demeure là,
 Je croy qu'il fera quelque chose.

Il passe d'assez loin les Titres ordinaires,
Et seroit beaucoup mieux qu'il n'est dans ses affaires,
N'estoit son grand procés contre vn proche parent,
On sçait le démeslé du Lys & de la Rose,
S'il peut venir à bout de ce vieux different,
 Ie croy qu'il fera quelque chose.

C'est le plaisir des yeux & la douleur des ames,
Tout ce qu'on voit briller de filles, & de femmes
Ont pour luy dans le cœur d'estranges embarras,
Et s'il prend quelque part à la peine qu'il cause,
Que ie luy voy tomber d'affaires sur les bras,
 Ie croy qu'il fera quelque chose.

Le Duc de Candale representant vn Courtisan.

LA Cour a peu d'esclat qui le dispute au nostre,
Et sa Faueur nous garde vn assez digne prix,
 Nous sommes le fait l'vn de l'autre,
 Elle me rit, & ie luy ris:
D'vne felicité qui n'est guere commune,
Auecque du plaisir on deuient l'Artisan,
Lors que le Courtisan en veut à la Fortune,
Et qu'aussi la Fortune en veut au Courtisan.

Le Marquis de Villequier representant vn Courtisan.

POur arriuer à l'Amour,
Et venir à la Fortune,
La soupleße & le détour
Sont vne chose importune :
De moy j'estime beaucoup
Ce qui se fait par saillie,
Et j'ayme à voir tout d'vn coup
L'affaire faite ou faillie :
J'aurois fleschy la rigueur
D'vne autre que de l'ingrate
Qui fait ma triste langueur,
Depuis le temps que ie grate
A la porte de son cœur.

Le Marquis de Genlis representant vn Courtisan.

COmme chacun tend à ses fins,
Dans la Cour par diuers chemins
Tous opposez & tous contraires
A ce qu'on auoit projetté,
Que sçait-on si par ma beauté
Ie ne feray point mes affaires ?

Scene Derniere.

Thetis. Pelée. Chœur de toutes les Deitez. Promethée. Chœur muet des Amours. Hercule. Hymenée. Iunon. Personnages muets. Chœur muet des Arts Liberaux & Mechaniques. Harmonie Celeste.

THetis & Pelée paroissent assis sur vn haut Throsne, dont le dessus se change en vne Perspectiue du firmament, où sont les Amours : Et l'autre partie de la Scene se forme en vne Nuë au trauers de laquelle brillent toutes les Deitez accouruës aux Nopces. Hercule y ameine Promethée deliuré par les ordres de Iupiter. Cependant Iunon & Hymenée, accompagnez des Intelligences qui composent l'harmonie Celeste, descendent dans vne grande Machine, & tout cela s'estant joint aux Arts Liberaux & Mechaniques, de l'inuention de Promethée, qui les a conduits en ce lieu, il se fait vn grand Ballet à Terre tandis que les petits Amours en font vn autre au plus haut du Ciel.

Derniere Entrée.

Arts liberaux.

Madame de Brancas. Mademoiselle de Mancini. Mademoiselle de Mortemart. Mademoiselle de la Riuiere-Bonneüil. Mademoiselle du Foüilloux. Mademoiselle d'Estrée. Mademoiselle de la Loupe.

Madame de Brancas, representant la Geometrie.

Nous auons tout l'éclat de la grande beauté,
Et pour mieux soûtenir le bon air & la grace,
Vne taille sans vanité
A pouuoir atteindre au Parnasse ;
Quoy qu'à ne vous en point mentir
Ce soit beaucoup d'honneur pour vne creature,
J'irois jusques là sans sortir
De ma Reigle & de ma Mesure.

Mademoiselle de Mancini, representant la Musique.

EN moy la grace infinie
A mille charmans thresors
Agreablement vnie,
Forme vne belle harmonie
Et de l'esprit & du corps.

D'ordinaire je m'applique
Sur vn ton fin & mocqueur
Qui chatoüille, mais qui pique,
Et monstre que la Musique
N'est pas bonne dans le Cœur.

Mademoiselle de Mortemart, representánt la Dialectique.

MA jeunesse, mon teint & mes regards vainqueurs
Sont de fortes raisons qui n'ont point de pareilles,
Et de clairs arguments qui conuainquent les cœurs
 Par les yeux & par les oreilles.

En toute ma personne il ne se trouue rien
Qui ne monstre qu'enfin ie suis hors de ma place,
Et ne serue à prouuer que ie tiendrois fort bien
 Mon poste dessus le Parnasse.

Mademoiselle d'Estrée, representant l'Astrologie.

IE n'ay pas mon esprit tellement dans les Nuës
Que les choses d'embas ne me soient bien cognuës,
 Nature fit d'heureux efforts
 En trauaillant apres mon corps,
 Et me fit l'ame ingenieuse,
Et de ses passions Maistresse imperieuse ;
 Mais toujours vn peu curieuse,
Et le Ciel respandit tout ce qu'il a de mieux,
 Et ses dons les plus precieux
Sur vne delicate & fine Precieuse.

Mademoiselle de la Riuiere-Bonneüil, representant
la Grammaire.

SAns honte on ne me peut choquer dans l'entretien,
I'ay beaucoup d'innocence, & la pasleur chagrine
 Qu'on remarque aux gens de doctrine
Est vne preuue en moy comme ie ne sçay rien.

Par delà l'a,b,c, tout m'est presque interdit,
Il faut que ie m'en tienne aux principes vulgaires,
 Il est vray que ie n'en sçay gueres,
Aussi ne m'en a t'on encores gueres dit.

 Tous ceux où la vieillesse introduit ses glaçons,
Dessous ma discipline ont des peines friuoles
 Ie tiens mes petites Escoles
Ouuertes seulement pour les jeunes Garçons.

Mademoiselle du Foüilloux, representant la Rhetorique.

Sans, que ie parle mesme on m'admire à la Cour,
I'arrache tous les cœurs si l'on ne me les donne,
 Et ie n'ay rien en ma personne
 Qui ne persuade l'Amour.

Mademoiselle de la Loupe, representant l'Arithmetique.

MEs jeunes charmes quoy que sombres,
A de pauures Amans que ie voy sanglotter,
 Font pousser des soupirs au delà de mes Nombres,
 Ie ne laisserois pas de les bien supputer,
 N'estoit que i'en ay quelque honte,
 Et que i'en fais si peu de conte
 Que je ne les daigne conter.

Madame de Commenge, representant Iunon.

AVoir de ce beau teint l'immortelle fraischeur
Où le rouge éclatant & la viue blancheur
Des roses & des lys vont effaçant la gloire,
Me peut-on accuser d'auoir l'esprit jaloux?

Pauures Mortels, détrompez-vous,
La Fable vous en fait acroire:
La jalousie en moy ne se peut soupçonner,
Ie n'en veux prendre ny donner,
C'est vne maudite graine
Qui ne fait que de la peine,
Et qui produit seulement
Vne seiche & triste fueille,
Il faut plaindre également
Qui la seme, & qui la cueille.

Hymenée ou le Mariage representé par le Duc de Ioyeuse.

Tout aussi serieux que l'Amour est badin,
Ie détruis le pouuoir qu'il prend dans les familles,
Madame du Puy sçait qu'il n'est pas vn Blondin
Moins assidu que moy dans la Chambre des Filles.

Hercule representé par le Duc Damuille.

EN faueur de l'Amour dont les douces amorces
M'ont fait de si grands biens & de si cruels maux,
I'ay pour recommencer mes penibles trauaux
Les mesmes passions & de pareilles forces:
Ouy, ie sens dans mon sein mouuoir le mesme cœur,
Ie sens la mesme adresse & la mesme vigueur
Qui m'ont fait acquerir vne gloire si haute,
Horsmis que i'ay les pieds vn peu plus engourdis,
Et que ie ne pourrois retourner chez mon Hoste
De la mesme façon que i'y passay jadis.

Mechaniques.

LE ROY.	*La Guerre.*
Le Comte de S. Aignan.	*L'Agriculture.*
De Verpré.	*La Nauigation.*
De Lorges.	*La Chasse.*
Le Vacher.	*L'Orfeuerie.*
Beauchamp.	*La Peinture.*
D'Oliuet	*La Chirurgie.*

Pour LE ROY representant la Guerre.

Nous l'aurons cette Paix tant de fois desirée,
Qui depuis si long-temps s'est au Ciel retirée,
Et la Guerre à la fin va combler nos souhaits :
Cent Oracles fameux ont predit à la terre,
 Pour auoir vne bonne Paix,
 Qu'il failloit vne bonne Guerre.
La voicy qui s'auance, & nous est enuoyée
Pour imposer des loix à l'Europe effroyée
Du cours impetueux de tant d'actes guerriers :
Elle vient dans ces lieux qu'elle va rendre calmes
 Y moissonner tous les lauriers,
 Et nous laisser toutes les palmes.
Orgueilleuses beautez, cette Guerre vous touche,
Et l'eau certainement vous en vient à la bouche,
Vous vous deffendez mal contre ses traits vainqueurs:
Malgré vos sentiments si cachez & si doubles,
 On void bien que c'est dans vos cœurs
 Que la Guerre est cause des troubles.

<div style="text-align:right">Le Comte</div>

Le Comte de S. Aignan representant l'Agriculture.

EN trauaillant nuict & jour
Au champ de Mars & d'Amour
I'ay force gloire amaßée :
Il est peu de Lauriers que je n'aye obtenu,
Mais la fleur en est paßée
Et le fruict n'est point venu.

Amours.

MONSIEVR, frere vnicque du Roy. Le Comte de
Guiche. Le Marquis de Villeroy. Le petit Comte
de S. Aignan. Le petit Rassent, page de la
Chambre. Laleu, Bonart, & Aubry.

Pour MONSIEVR, representant vn Amour.

QVe ce jeune & ce tendre Amour
Sera dangereux quelque jour:
Belles, vous le flatez de mesme qu'il vous flate,
Mais quand il vous caresse & que vous le baisez,
C'est vn petit Lion que vous apprinoisez
Qui vous donnera de la pate.

Il jouë auec vous à cent jeux,
Touche la gorge & les cheueux
D'vne paßionnée & perilleuse sorte,
Ce n'est qu'en attendant qu'il ayt tout ce qu'il faut,
Et vous ne doutez pas qu'il ne vole plus haut
Dés qu'il aura l'aisle plus forte.

Ie préuoy pourtant que ce Dieu
Deuenu grand en temps & lieu,
Sçaura se dégager de vos molles caresses :
A ses braues Ayeux vn jour s'égallera,
Et d'vn cœur heroïque enfin appellera
 La Gloire au rang de ses Maistresses.

Le Comte de Guiche, representant vn Amour.

 Tous ces *Amours* que je voy
 D'vne beauté singuliere
Ne sont rien au pris de moy,
Soit en feu, soit en lumiere :
Ie découure qu'en effét
Ie suis vn Amour tout a fait,
Et je n'y prenois pas garde :
Mais las ! quand je me hazarde
A faire reflexion
Dessus ma condition
Au sortir de mon enfance,
A moy-mesme je me nuis,
Et par malheur je commance
A sentir ce que je suis.

Le Marquis de Villeroy, representant vn Amour.

 Pour écouter je me glisse,
 Sçachant bien que c'est touiours
 Le fait des petits Amours
 De songer à la malice.

Pour le petit Comte de S. Aignan reprefentant
vn Amour.

S'Il est aussi discret que sa Mere est discrette,
 Il haïra fort la fleurette :
Mais s'il tient de celuy qui luy donna le iour,
 Ie pense que cét Amour
 Aura bien quelque amourette.

Pour le petit Raffent, reprefentant vn Amour.

TOus nos talants sont diuersifiez,
 Et chacun à ses graces naturelles :
 Pour moy, comme vous le voyez,
En attendant qu'il me vienne des aisles
 Ie m'escrime assez bien des pieds.

FIN.

Ce qui suit est la Comedie Italienne, traduite en vers François par vn autre que par celuy qui a fait ceux du Ballet.

LE NOZZE
DI PELEO
E DI THETI.
Commedia.

LES NOPCES
DE PELEE
ET DE THETIS.
Comedie.

PROLOGO.

Appollo, e le Muse nel Monte Pierio.
Due Chori di Nereidi su le Riue
dell' Epidano, e dell' Onochono
Fiumi di Thessaglia.

Li 2. Chor. 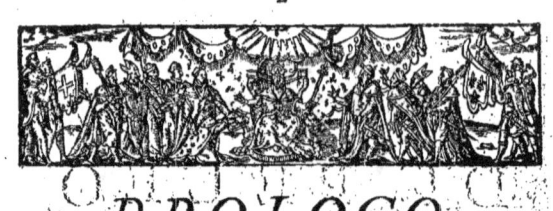 Del Ciel viuo Tesoro
D'ogni ben Nume fecondo,
Allegrezza del Mondo
E vincitor dell'ombre in armi d'oro;
Trà l'Aonie Sorelle
Non sei men chiaro no, che trà le stelle.
Mà scendi anchor quà giu
A Festeggiar trà noi
Tanto trionfi tù
Da' gl' Esperi à gl' Eoi.
Deh lieto augurio dà
All' amor di Peléo.
La cui fede potrà
Far i Dei suo Trofeo.

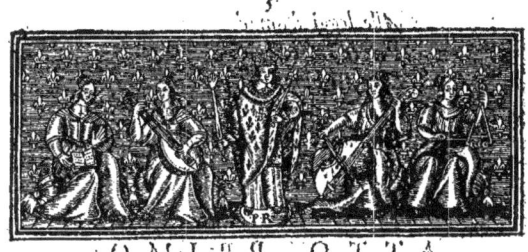

PROLOGVE.

Apollon & les Muses sur le Mont Piereide. Deux Chœurs de Nereides sur les riues de l'Epidan & de l'Onochone, fleuues de la Thessalie.

Chœurs des Nereides.

THresor viuant des Cieux diuinité feconde
Qui donne la lumiere & tant de biens au monde,
Sçache qu'enuironné de ces aymables sœurs
Tu ne charmes pas moins ny les yeux ny les cœurs
Qu'alors que de la nuict rompant les sombres voiles,
Ta diuine splendeur obscurcit les estoilles.
Grand Dieu, descends en terre & ne desdaigne pas
De venir prendre part aux plaisirs d'icy bas ;
A l'Hymen de ce Roy donne vn heureux augure,
De ce Roy dont la flame est si belle & si pure,
Que sans honte elle peut s'exposer à tes yeux
Et se voir preferer aux feux mesmes des Dieux.

A ij

Alle leggi d'amar
Per eterni costumi
Soggetti humili al par
Sono i mortali, e i Numi,
E quando è giust' Amore
Si si cede ogni preggio à un vero ardore.

ATTO PRIMO.
SCENA PRIMA.

Chirone. Peléo. Choro muto di Maghi.

Ch. *Eh lascia le pene.*
Pel. *E come farò?*
Ch. *O segui la spene.*
Pel. *E come potrò?*
 Se soura il mio core
 Bellezza ch'è immensa,
 Hà l'onnipotenza
 De fati, e d'amore,
 Se à ciò che più fieri
 Sian sempre i miei mali
 Mi trouo riuali
 I Numi più alteri
 Trà queste Catene
 Che scampo da i guai
 Che lampo giamai
 Di bene vedrò?

Des justes Loix d'Amour l'eternelle puissance
Fait des hommes aux Dieux fort peu de difference,
Et souuent à l'éclat d'vne vaine grandeur
Prefere vne constante & legitime ardeur.

ACTE PREMIER.

SCENE PREMIERE.

Chiron. Pelée. Chœur des Magiciens.

Chiron.

QVitte de ton amour les inutiles soins,
Espere dauantage ou bien ayme vn peu moins.

Pelée.

Helas! ce que tu veux est hors de ma puissance,
Pourrois-je voir Thetis auecque indifference ?
Elle que mon destin, l'amour & sa beauté
Font regner sur mon cœur auecque authorité ;
Et quelque ambition qui s'éleue en mon ame,
Puis-je du moindre espoir entretenir ma flame ?
Quand auprés de Thetis pour augmenter mes maux,
Les deux plus grands des Dieux deuiennent mes riuaux.

A iij

Ch. *Deh lascia le pene.*
Pel. *E come farò?*
Ch. *O segui la spene.*
Pel. *E come potrò?*
Ch. *Odi, alfin con le Donne in van presume*
Canuto amante, e sia ben' anche un Nume,
E però di Nettuno
D'Anni ricco non men che di Tesori
Non ti faccian geloso i freddi amori,
Ne di Gioue dirrei, se tù di lui
Pauentar non douessi
Più ch' il merto sublime
E le solite frodi, e le rapine.
Mà se brami da queste
Utilmente schermirti: Ecco quei Maghi
Che ti faran con incantato volo
Gir à Prometheo, la cui mente ardita
Come tanto sagace, e à Gioue auuersa
Sola può darti in si grand' vopo aita.
Dunque t'appiglia al mio conseglio, e poggia
Sù gl' eccelsi confini
Dello scita, e del l'Indo e non tardare
Ch' ogni indugio potria
Renderti à te cagion d'eterni danni
Non son d'amor fregio superfluo i vanni.
Pel. *Eh, che all'alto viaggio io ben m'affretto,*
Ma quand' anche m'arrida in ciò fortuna
Nulla deuo sperar, che nel suo petto
Troppo rigor la bella Theti aduna.

Chiron.

Croy-moy, quelque grandeur dont vn amant se vante,
S'il n'a plus de jeunesse il n'aura plus d'amante :
Neptune est Roy des eaux, mais cette dignité
Tentera foiblement vne jeune beauté,
Qui s'armant contre luy de rigueurs obstinées,
Plustost que ses thresors contera ses années,
Et fera bien-tost voir que c'est mal à propos
Que ses froides amours ont troublé ton repos :
Et mesmes Jupiter de qui la concurrence
Te donne tant d'ennuis & t'oste l'esperance,
Deuroit estre de nous aussi peu redouté,
Si plus que son merite & que sa Majesté
Tant d'exemples recens de rapt & d'injustice,
Ne faisoient craindre en luy la fourbe & l'artifice :
Mais pour en garentir l'objet de ses amours
Ces doctes Enchanteurs viennent à ton secours ;
Par leur Art vne nuë entre les airs portée,
Te conduira bien-tost vers le grand Promethée ;
Qui contre Iupiter, dont il est mal traitté,
T'aydera volontiers en cette extremité.

Pelée.

J'iray : Mais quand le sort me seroit fauorable,
Thetis demeurera toujours inexorable.

Ch. *Quand' honesta beltà*
Fiera si mostra ad amator che prega
Non è sempre crudeltà,
Spesso cela il desio di quel che nega
Che può legge d'honore
Forzar la lingua sì, mà non già il core.

Pel. *Oh se per me potesse*
L'afflitto mio pensiero
Creder ciò mai per vero,
Gioirian nel mio sen le pene istesse.
Pur sia ciò che dispone
Il mio crudel, ma non però men caro
Amoroso destin, quel fin, ch'io bramo
Gioia è tant' infinita
Che diffonde ne mezzi anchor che vani
Smisurata dolcezza, & à seguirli
Con forza ineuitabile m'inuita.

Ch. Pel. *Ne la speme ne l'ardire*
Mai non perda un amor vero
Il soffrire è un gran sentiero
Ch'alfin poi mena à gioire,
Spesso troua un cor più fido
Più difficil la merce,
Mà nel Regno di Cupido
L'impossibile non v'è.

Chiron.

Chiron.

Quand aux vœux d'vn Amant qu'vne chaste beauté
Refuse vne faueur auec plus de fierté,
Elle cache souuent (en soy-mesme confuse)
Vn desir violent du bien qu'elle refuse,
Et cette dure loy que l'on appelle honneur
A pouuoir sur sa langue & non pas sur son cœur.

Pelée.

Que j'aurois de plaisir au fort de mes souffrances
Si j'osois conceuoir ces douces esperances!
Mais quoy qu'ait resolu mon destin amoureux,
Ce destin qui m'est cher, bien qu'il soit rigoureux,
La glorieuse fin où mon desir aspire
A pour moy tant d'appas, & sur moy tant d'empire,
Qu'elle rend agreable & me force à chercher
Ce qui mesme sans fruict semble m'en approcher.

Chiron & Pelée.

Amour ne veut pas qu'on se lasse
D'entreprendre ny d'esperer,
Ce n'est qu'à force d'endurer
Que l'on en obtient quelque grace:
Quelque-fois vn fidele amant
Voit long-temps à ses maux sa maistresse insensible;
Mais il peut à la fin trouuer vn bon moment:
En amour rien n'est impossible.

B

Ch. *Vanne dunque felice*
Chi sa? che la tua fede
Dar non si possa un dì gl'istessi vanti.
Pel. *Sù, sù, dunque à gl'incanti.*

SCENA SECONDA.

Theti. Nettuno. Choro di Tritoni e Sirene.
Choro muto di Pescatori di Coralli.

Cho. di Trit. e Sir. *A Tanto splendore*
Ch'in mole
D'ardore
Quest'aria cangiò
Non arda chi può,
Mai pompe sì rare
Ne l'Alba ne il sole
Sù l'Mare
Spiegò.
A tanto splendore
Non arda chi può.

Nett. *Ahi, che non v'è riparo, io bene il prouo*
Ch'in questi humidi campi
Correndo in van per mio soccorso i Fiumi,
Al foco di quei lumi
Fors'è ch'ad onta di tant'onde auampi.

Chiron.

Va, malheureux Amant, nous verrons quelque jour
Vn semblable succés couronner ton amour.

Pelée parlant aux Magiciens.

Je vais donc me seruir du secours charitable
Dont vous daignez ayder vn Prince miserable.

SCENE SECONDE.

Thetis. Neptune. Chœur de Tritons & de Sirenes.
Chœur de pescheurs de Corail.

Chœur de Tritons & de Sirenes.

DE tant d'esclat, de tant d'ardeur
 Qui nous esclaire & nous estonne,
Et met en feu tout l'air qui l'enuironne,
 Qui pourroit garentir son cœur ?
 Jamais le Soleil ny l'Aurore
 N'étalerent dessus nos bors
 De si magnifiques thresors,
Soit que le jour finisse ou commence d'éclore,
 De tant d'éclat de tant d'ardeur
 Qui pourroit garentir son cœur.

Neptune.

Helas! je le sens bien, en vain pour me defendre
Du feu de ces beaux yeux qui mettent tout en cendre,
Viennent à mon secours & fleuues & ruisseaux,
Ie me sens embraser au milieu de leurs eaux.

Mà Theti ah come sei
Per te folle non men, che per mè cruda,
Rifiutar l'Hymenei
Del più ricco de Numi
Entro al cui vasto, e pretioso impero
Nascono i più bei freggi
Onde beltà s'adorni, e nulla preggi?
Di regnar sù quest'acque
Doue la Dea d'amor subdita nacque?

Thet. Spunta l'Alba in Oriente,
Trà tesori, e lieti canti,
E pur pallida, e languente
Si disfa' sù i fiori in pianti
Mà dite perche?
In sì lieta sorte
Il duol non affrena?
Perche vecchio consorte il Ciel gli diè
Et à cor mal contento il tutto è pena.

Nett. Dunque il cener del crine
Fia dannoso all'ardor, che porto in seno?
E di mia speme il verde ah verrà meno
Sol perche sparso è di canute brine?
Eh, che quando il cieco Duce
Pone il foco à vn giouin petto
Vi produce
Grand'arsura, e poco affetto

Mais toy qui contredis à ce que je desire,
Sçais-tu que je suis Roy d'vn riche & vaste Empire?
Où partageant mon sceptre & mon authorité,
Tout ce qui peut seruir à parer la beauté
Et ce qui des humains fait toute l'opulence,
Seroit, si tu voulois, soumis à ta puissance.
Tu peux regir en Reine vn estat florissant
Dont la Mere d'Amour fut sujette en naissant:
Et ta rigueur enfin n'est pas moins ennemie
De ta propre grandeur que de ma juste enuie.

Thetis.

L'Aurore pour monter dessus nostre horison
Sort en grand appareil de sa riche maison,
Mille chans d'allegresse honorent sa venuë;
Mais dans la pourpre & l'or dont elle est reuestuë,
Chaque jour pasle & triste elle arrouse de pleurs
La terre qui luy rit, les herbes & les fleurs;
Et dans ce grand éclat ce qui fait sa tristesse,
C'est du jaloux Titon l'humeur & la vieillesse,
Et qu'vn cœur malcontent au milieu des plaisirs
Sent croistre sa douleur & naistre des soupirs.

Neptune.

Dans le feu violent dont je ressens l'outrage,
On ne remarque rien des froideurs de mon aage:
L'amour aux jeunes cœurs donne ordinairement
Pour vn peu d'amitié beaucoup d'emportement:

 Mà dou' è maggiore
 Il senno e l'età
 S' appigliarsi amore
 Misura non ha.
Thet. *Ingegniosa ragione*
 D' accorto amante in cui sia già sfiorita
 L'amorosa stagione.
 Fèce il Ciel sol per Amor
 La ridente Giouentù
 E fè pur scender quà giù
 Sol per lei quel dolce ardor,
 Altr' età non s'inganni
 Che d'amor non haurà se non gl'affanni.
Nett. *Ah perfida t'intendo*
 Per qualch' altro tuo Vago
 Ch' è su 'l fiorir ancor tu mi rifiuti.
 A che restar più muti?
 Austri, Aquiloni, e voi più auuersi venti?
 Vnite i vostri gridi a i miei lamenti
 E voi che più tardate à vendicarmi
 Neghittose tempeste?
 Dall' algose cauerne vscite à noto
 E le fauci spumanti
 Spalancate in voragini funeste,
 E con vrli, e con fremiti sbandite
 Dal mieo Regno quest' empia; ah non conuiene
 Che qui si soffra in pace vna sleale
 Che m' accende nel Cor guerra mortale.

Mais quand d'vn trait perçant ce petit Dieu nous blesse,
Nous en qui l'aage meur augmente la sagesse,
Nos vœux sont plus soufmis, plus discrets, plus ardents,
Et nostre foy constante à l'épreuue du temps.

Thetis.

Par quel adroit discours tu deffens ta vieillesse!
Pour les plaisirs d'Amour le Ciel fit la jeunesse,
Et ce fut seulement pour la jeunesse aussi
Qu'Amour quitta le Ciel & descendit icy.
Quiconque entreprendra d'aymer en vn autre aage,
N'aura jamais d'amour que les maux en partage.

Neptune.

Perfide, je t'entens, vn plus jeune que moy
T'oblige à mespriser mon amour & ma foy.
Venez, vents; Hastez-vous, tempestes furieuses,
A vanger vostre Roy vous estes paresseuses :
Sortez de vos cachots, & faites que ces mers
Monstrent en vn instant mille gouffres ouuers :
Que de vos siflemens le murmure terrible
Remplisse de frayeur cette Nymphe insensible,
Et bannisse bien loin de ce vaste element
Celle dont la rigueur me traite indignement :
Laisserez-vous en paix cette ame criminelle
Qui suscite en mon cœur vne guerre mortelle?

Chor. *Ninfa ingrata*
Ben ti stà
Adorata
Cosi fai?
Chi sà poi forse chi sà?
Dispreggiata
Adorerai;
Lasciate i pianti
Scherniti amanti
E sia da voi crudel beltà negletta
Seruirà di remedio, ò di vendetta.

SCENA TERZA.

Theti. Gioue. Giunone. Choro muto di Furie della Gelosia.

Thet. *PEr lo scampo dall' ire*
Del procelloso mar gioiste assai
Hor perch' io meglio vdire
Possa vn pensier, che fauellando meco
Ad ogn' altro pensier spesso m'inuola
Lasciatemi qui sola,
Che sarà di te mio core?
Ahi ch' amore
Gia ti pon l'insidie ohimè
Che sarà di te mio core
Che sarà di te?

Rien

Chœur de Tritons & de Sirenes.

O vous Nymphe qui jeune & belle
Faites maintenant la cruelle,
Et de qui la folle rigueur
Rebute l'offrande d'vn cœur ;
Quand vous mesprisez qui vous ayme,
Sçauez vous que peut-estre vn jour
Vous aymerez à vostre tour,
Et qu'on vous traitera de mesme ?

Vous, Amans, quittez vostre deüil,
De ces beautez plaines d'orgueil
Mesprisez l'injuste puissance :
Que l'Amour cede à la raison,
Vous trouuerez vostre vengeance
En cherchant vostre guerison.

SCENE TROISIESME.

Thetis. Iupiter. Iunon.
Chœur de furies.

Thetis.

C'Est assez, mes Amis, laissez-moy je vous prie,
M'entretenir icy dedans ma resuerie.

C

Egli hà seco alteri vanti
Preghi, e pianti,
Vezzi, & armi d'ogni sorte;
Pur tù sei di lui più forte;
Ma se à lui s'unisce, oh Dio,
Vn desio, ch'in questo seno
Di ragion stancando il freno
Debil rende il tuo valore,
Che farà di tè mio core?

Giou. *E che mi val' il Ciel senza il mio bene?*
Come tal'hora vn ottima sostanza
Degenerai in pessima si vede,
Così pur anche in sù l'eterea stanza
Con prodigio amoroso hoggi succede,
Che le beate gioie
Per mè cangiate in noie
Sian peggio assai delle tartaree pene;
E che mi val' il Ciel senza il mio bene?
E tu sola, ò bella Theti,
Fai soggetto à tal suentura
Chi suol dar legge à i Pianeti,
E può solo il tuo sembiante
Far veder' in tant' arsura
Fulminato il Dio tonante.
Mà vieni, omai deh vieni
A ricondur sù queste sfere il riso,
A rauuiuar le gioie in Paradiso.
Vieni Bella.

Thét. *O questo nò.*

<small>Les pes-
cheurs se
retirent.</small>
 Helas! que feras-tu, mon cœur,
 Amour tasche de te surprendre?
 Comment te pourras-tu deffendre
 Contre ce Dieu toujours vainqueur?
 Rien n'est esgal à sa valeur,
 Il a de toutes sortes d'armes,
 Des pleurs, des prieres, des charmes,
 Helas! que feras-tu, mon cœur?

Mais plus que ses appas & plus que sa puissance
Ie crains qu'auecque luy des-ja d'intelligence
Quelque desir ardent ait pris place chez toy,
Qui s'y rende le Maistre & te donne la loy.

Iupiter.

Que me sert de regner en ce celeste Empire,
Si ie ne puis joüyr du seul bien où j'aspire?
Dans la gloire des dieux & leurs contentemens
Mon cœur ne trouue plus qu'ennuis & que tourmens,
Et Monarque du Ciel au milieu des delices
I'esprouue des Enfers les plus rudes supplices:
Et toy seule, ô Thetis! rends sujet à ces maux
Vn dieu dont tous les dieux ne sont que les vassaux;
Et tu peux faire voir en mon ardeur extrême
Que qui lance la foudre est foudroyé luy-mesme:
Viens rendre aux Cieux, viens rendre à mon cœur agité
La joye & le repos que tu leur as osté:

 C ij

Gio. *Vieni à parte del mio Throno*
Ch' Imenèo già t' offre in dono
Quell' Impero, ch' amor ti destinò,
Bella vieni.

Th. *O questo nò.*
Non fia per sort' alcuna
Ch'io sia mai sì rubbella
Ch'oltraggi renda al Talamo di quella,
Che già gratie versò sù la mia Cuna.
Più tosto gradirei gir nell' Inferne
Regioni di morte, ou' arde Pluto,
Che le delitie eterne,
S'ingrata hò da goderle, io le rifiuto.

Gio. *E per lieue rispetto*
D'immaginate leggi haurò à s'offrire,
Che fia schernito il mio diuino affetto?
E ch'io contr' ogni legge habbia à languire?
Ah che la forz' è d'vopo
Per leuar me d'affanni, e te d'errori
Che dia rimedio, e fine
Alle tue scuse insieme, e à i miei dolori,
Nembi rapite.

The. *Ohime.*
Gio. *Chi l'alma.*
The. *Ahi.*
Gio. *Mi rapi?*
The. *Ahi chi m'aita?*
Gio. *E chi?*
Ti può ritorre à mè?

Viens au Ciel partager ma gloire & ma couronne,
Et consens qu'aujourd'huy le Dieu d'Hymen te donne
Ce haut rang qu'en secret mon amour & ma foy
Auoient depuis long-temps jugé digne de toy.

Thetis.

Ie conserue, Seigneur, trop de recognoissance
Des bontez dont Iunon honora mon enfance,
Pour oser maintenant par vn lasche attentat
Enuahir à ses yeux son lict & son estat;
Et je fuy la grandeur ou ta faueur m'appelle,
Si je n'en puis jouyr qu'ingrate & criminelle.

Iupiter.

Vn pretexte leger d'imaginaires loix
Fera donc mespriser mon amour & mon choix :
Pour te desabuser & me tirer de peine,
Il faut vser de force ou la raison est vaine.

Thetis.

A mon secours, Pescheurs,

Iupiter.

 Nymphe, qui des humains
Seroit assez puissant pour t'oster de mes mains,

Giu. *Ah perfido così*
Mancarmi ogn' hor di fè?
Ah poich' in Ciel non trouo
Ne pietà ne giustitia àpresi il suolo,
E vomiti l'Abbisso in mio soccorso
Di scatenate furie horrido stuolo.
Sù, sù, di Gelosia Mostri accorrete,
E se per colpa di costui mai sempre
Mi rinouaste al cor doglia infinita
Porgetemi vna volta
Contro di lui vendicatrice aita.

Gio. *Adio cara Beltà*
Dolce mia Theti, adio,
Io parto Idolo mio
Ma non ti lascio già.

The. *Sol pietà chiedo, o Diua, e non perdono,*
Che suenturata sì, mà rea non sono.

Giu. *Ne crime, ne suentura è mai d'vn' alma*
Trar da pugna maggior più nobil Palma.

The. Giu. *Grat' affetto,*
In gentil petto,
Vero preggio è di virtù
Che qual' hor delle gratie è pur riflesso
D'ogni Tesor val più,
E sol di lui s'appaga il Ciel' istesso.

Iunon.

Perfide, quoy toûjours quelque intrigue nouuelle
Soüille de noſtre hymen l'alliance immortelle?
Si le Ciel & les Dieux en mon affliction
Demeurent ſans Iuſtice & ſans compaſſion:
Sortez, horribles ſœurs, du profond des abiſmes;
Venez me ſecourir & vanger tant de crimes:
Toy terreur des humains de qui cent fois mon cœur
Pour cet ingrat eſpoux eſprouua la fureur;
Ialouſie, vne fois à mes deſirs propice,
De ce grand criminel viens me faire Iuſtice.

Iupiter.

Digne objet de mes vœux, belle Thetis, adieu
Ie te quitte; mais croy qu'en partant de ce lieu
Mon eſprit amoureux malgré ta reſiſtance,
Se flattera ſouuent de ta douce preſence.

Thetis.

Déeſſe j'ay beſoin de ta compaſſion
Plus que de ta clemence en cette occaſion;
Et quoy qu'ait entrepris ton eſpoux infidelle,
Ie me croy malheureuſe & non pas criminelle.

Iunon.

Sortir d'vn tel combat auec tant d'honneur,
Ne ſe doit appeller ny crime ny malheur.

Thetis & Iunon.

L'ornement des grands cœurs c'eſt la recognoiſſance,
C'eſt des hautes vertus la digne recompence,
C'eſt pour tant de bien-faits verſez à plaine-mains,
Ce que les immortels demandent aux humains.

ATTO SECONDO.

SCENA PRIMA.

Peléo. Prometeo.
Choro muto d'Huomini, e Donne
faluatici.

Peléo.

OH *Prometeo infelice*
Qual sei di mie suenture
Somiglianza dolente.
Pro. *Ahi chi ciò dice?*
Pel. *Peléo Rè di Tessaglia*
Che te ne falli, e nelle pene aguaglia.
Pro. *Dal sole ahi troppo audace il foco io presi.*
Pel. *Et io di Theti à i rai l'anima accesi.*
Pro. *Mercè di Gioue.*
Pel. *E sua merced' ancòra.*
Pro. *Me traffigge con doglia ogn' hor più ria*
Questo vorace augel.
Pel. *Mà Gelosia.*
Pro. *Mi per tè pur s'aggira*
Qualch' aura di speranza.

ACTE SECOND,
SCENE PREMIERE.
Pelée. Promethée.
Chœur d'Hommes & de Femmes sauuages.

Pelée.

HElas! que dans ton sort, malheureux Promethée,
L'infortune où ie suis est bien representée!
Promethée.
Qui me tiens ce discours?
Pelée.
C'est Pelée, c'est moy,
Qui pour auoir autant ou plus osé que toy
Suis aussi tourmenté d'vn semblable supplice.
Promethée.
Moy, par vn sacrilege & dangereux caprice
J'ay pris des feux sacrez du bel Astre du iour,
Pelée.
Des beaux yeux de Thetis, moy i'ay pris de l'amour.
Promethée.
Le puissant Iupiter irrité de mon crime
M'a fait de cét oyseau l'éternelle victime.
Pelée.
Son amour que ie crains autant que son courroux
M'a fait bien plus de mal en me faisant ialoux.
Promethée.
Encor en ton malheur ie voy quelque esperance.

D

Pel. *E donde spira?*

Pro. *Di quà.*

Pel. *Come?*

Pro. *(Ahi dolor)*

Pel. *Stratij crudeli*
Tanta tregua à lui datè
Ch'almen qualche conforto à me riueli.

Pro. *Di Maia al figlio (ahi ahi)*
Si fatte Note hor hora
Della Cortina Delfica narrai,
Che già credo il Tonante
Ambitioso al fin viè più, ch' amante.
Riniega la Beltà che l'innamora.

Pel. *E sè ciò fia mi basta.*
Spera cor mio deh spera
Che Donna ancor che fera
Se da un solo è seguita in van contrasta.

Pro. *Sì, sì, torna colà,*
Doue lasciasti il core
E trouerasti pietà
Nell' imprese d'amore
Chi sà piangere à tempo oh quanto fà.

Pel. *Deh che ti renda il Ciel*
Mercè di tal ristoro.

Pro. *Forse ch'al mio martoro*
Sarrà pur men crudel.

Pelée.
Qu'elle est-elle?
Promethée.
Mercure, ah!
Pelée.
Cruelle souffrance!
Donne à ce malheureux au moins aßez de temps
Pour pouuoir reueler ses secrets importans :
Dis donc?
Promethée.
Je viens d'aprendre vn Oracle à Mercure
Qui te mettra bien-tost en meilleure posture :
Ton superbe Riual vaincra sa passion,
Sçachant qu'elle peut nuire a son ambition.
Pelée.
Si ce discours est vray, que la pitié t'inspire,
Ie verray quelque iour la fin de mon martire :
Car vne femme, enfin, qui n'a qu'vn seul amant,
Pour fiere qu'elle soit s'en deffend vainement.
Promethée.
Thetis à ton abord va mettre bas les armes ;
Va te plaindre à ses pieds, va les baigner de larmes :
O Dieux! qu'vn peu de pleurs (à qui prend bien son temps)
Pour attendrir vn cœur sont des charmes puissans.
Pelée.
Que des Dieux immortels l'adorable Iustice
Daigne recompenser ce charitable office.
Promethée.
Peut-estre satisfait apres tant de douleur,
Le Ciel me va traitter auec moins de rigueur.

D ij

Pro. Pel. *Speme pietosa, e cara*
Come sei dolce (ob Dio)
Tù fai porre in oblio
Ogni sorte più amara,
E à te si chiud' Auerno
Per non scemar di duolo.
Ch' à vn tuo respiro solo
S'addolciria, s'ammorseria l'Jnferno.

Pel. *E voi, che quà mi foste amiche scorte,*
Già che ne cor, benche seluaggi, il varco
Alla pietà de nostri guai cedete;
Delle nostre speranze anche godete.

SCENA SECONDA.

Gioue. Mercurio. Choro muto di Driadi.

Gioue.

Val fù l'Oracol dunque? Onde pauenti,
Ch'io soggiaccia per Theti à gran periglio.
Mer. *D'Appollo in Delfo tali fur gl' accenti,*
Fia del Padre maggior di Theti il Figlio.
Gio. *Et ardiriano i Fati*
Qual già propitij, hor meco auuersi, & empi
Rinouar di Saturno in me' gl' esempi?

Pelée & Promethée.

Charme des plus grands maux, secourable esperance,
Qui suis les malheureux auec tant de constance,
Et leur fais oublier leur tourmens & leurs fers,
Les Dieux auec raison t'ont fermé les Enfers :
Car d'vn soufle éteignant les flammes eternelles
Tu rendrois le repos aux ames criminelles.

Pelée parlant aux sauuages.

Et vous qui prenant part à mon triste soucy,
Auez eu la bonté de m'amener icy,
Prenez part maintenant à la réjoüyssance
Que me cause des-ja cette douce esperance.

SCENE DEVXIESME.

Jupiter. Mercure. Chœur de Driades.

Iupiter.

Quel est donc cet Oracle ? & pourquoy Iupiter
Des nopces de Thetis doit-il tant redouter ?

Mercure.

Voicy les propres mots : Belle Thetis espere,
Que ton fils deuiendra plus puissant que son pere.

Iupiter.

Le destin croiroit donc qu'il luy seroit permis
De m'abbatre du throsne où luy-mesme m'a mis,
Et par vne entreprise impie & temeraire,
Renouueller en moy l'exemple de mon Pere.

D iij

Mer. *Ciò che Prometeo, & altri à mè narraro*
Non è meno infallibile, che chiaro.
Gio. *Dunque che far degg' io? lasciar d'amare?*
O lasciar di regnare?
Mer. *Qual è più tuo desire*
Dominare, ò seruire?
Gio. *D'amor la seruitù*
D'ogni imperò val più,
E l'amoroso ardore
Ah che più d'ogni ben contenta vn core.

Mer. *Son follie de mortali,*
Che per scherzar con le miserie loro
Di finto ben van mascherando i mali.
Mà tu, che sù le sfere
Signoreggi le vere
Felicità, deh non voler soffrire
Ch' vn Fanciul menzognier te pure inganni,
E trà le proue sue vanti i tuoi danni.
Quando Theti à te manchi
Mancan Diue per far cambio più degno
Di più leggiadro aspetto, e più gentile?
Mà sè per lei del Ciel tu perdi il Regno,
Doue più trouerai scettro simile?

Gio. *Saggiamente fauelli*
Onde il mio cor benchè mal volontieri,
Forz' è pur che consenta a i tuoi pensieri.

Mercure.
Cet Oracle est de Delphe & sans obscurité.
Iupiter.
Mercure, que ferais-je en cette extremité?
Dois-je perdre Thetis, ou perdre ma couronne?
Mercure.
De ce doute, Seigneur, souffrez que je m'estonne,
Seruir ou commander?
Iupiter.
Ouy, Mercure, il vaut mieux
Obeïr à Thetis, que commander aux Dieux,
Et ces aymables maux où l'Amour nous expose,
Valent mieux que les biens dont le destin dispose.
Mercure.
Ces discours aux mortels, doiuent estre permis,
Qui pour charmer les maux ausquels ils sont soûmis,
Leur ont donné du bien le nom & l'apparence;
Mais toy, qui du vray bien te vois en joüyssance,
Faut-il qu'Amour te trompe? & soumis à ses Loix
Veux-tu voir ta deffaite au rang de ses exploits?
Quand tu perdrois Thetis, qui te paroist si belle,
On en peut rencontrer qui te plairont plus qu'elle;
Tant de Nymphes, Seigneur, & de diuinitez,
Estalent à tes yeux de plus grandes beautez:
Mais helas! si tu pers ce sacré diadesme,
Où pourras-tu jamais en trouuer vn de mesme?
Iupiter.
Ton discours est prudent, & quoy qu'auec douleur,
Il faut à tes raisons assubjetir mon cœur.

Mer. *Ne da tè si potria*
Sperar' in tal' ardor contento alcuno;
Mentre del pari ò disdegnosa, ò ria
Ti fugge Theti, e ti persegue Giuno.
E poi per vn' Marito,
Che d'altro stral che d'Imeneo ferito
Portì pur' altra al pie' dura catena
Vna Moglie gelosa e' vna gran pena.

Gio. *E' ver, ne ben sicuro*
Son da sue furie in sì romita parte.

Mer. *Certo, per ritrouarte*
Ella già scorre i luminosi giri,
E turba tutt' il Ciel co' suoi sospiri.

Gio. *Vanne dunque, e palesa*
Il cangiato desìo da polo a polo
Vanne veloce.

Mer. *Io volo.*

Gio. *Driadi belle festeggiate,*
La mia noua libertà;
Sù scherzate, sù danzate,
Ch'il mio cor pur così fà
Per l'insidie c'hà scampate
D'empio destino, e di crudel Beltà
Driadi belle festeggiate
La mia noua libertà.

Mercure.

Mercure.

Et ie ne sçay d'ailleurs comme iroient tes affaires,
Pendant qu'esgalement à tes desirs contraires
Et Thetis & Iunon se voudront accorder,
L'vne à se bien deffendre, & l'autre à te garder:
Pour vn mary galand, qu'on le fuye ou qu'on l'ayme,
Vne femme jalouse est vne peine extrême.

Iupiter.

Ie ne le sens que trop, & mesme en ce desert
Des fureurs de Iunon me tiens mal à couuert.

Mercure.

Sans doute elle te cherche, & ses plaintes ameres
Auront des-ja du Ciel troublé toutes les Spheres.

Iupiter.

Va donc par tous les Cieux publier promptement
Quel est de mes desirs le subit changement.
Va.

Mercure.

Seigneur, j'obeïs.

Iupiter.

Dans le plaisir extrême
Que ie sens d'estre libre & maistre de moy-mesme,
Et d'auoir esuité par vn coup genereux
D'Amour & du destin le dessein dangereux;
Auec vos chants, vos jeux, vos ris & vostre dance,
Driades, prenez part à ma réjouyssance.

Scena Terza.

Choro di sacerdoti. Choro muto di Caualieri gioſtranti.

Choro di sacerdoti.

Nume altero
D'ogn' Impero
Forte origine, e ſoſtegno
Dalla Diua à cui ſol cedi
Intercedi
Che Peléo torni al ſuo Regno,
Deh non ſia giamai mancante
Tuo fauor à vn Duce amante;
Mà Guerrieri ſe bramate
Far più grate
Queſte voci, incenſi, e fochi
Aggiungete a i ſacrifici
Voſtri vffici
Con formar bellici giochi,
Delle trombe vdite i carmi
Si Gioſtra: *Sù Guerrieri all' armi all' armi*

Vno del Chor. de Sacerdoti.

Mà fermate, fermate,
I ſoliti preludij, ecco già ſento
Di qualche lieto Oracolo. Aſcoltate.

L'Oracol. Torna il Ré di Theſſaglia al fin contento,

SCENE TROISIESME.

Chœur de Sacrificateurs. Chœur de Cheualiers.

Chœur de Sacrificateurs.

PVissant Dieu de la guerre, arbitre des combats,
Toy dont la main conserue & donne les estats,
Fais que cette beauté qui fleschit ton courage,
Cette seule Déesse à qui tu rends hommage,
Bien-tost de nostre Roy par vn heureux retour
Finisse le voyage & couronne l'Amour:
L'on pourroit t'imputer a defaut de puissance,
Qu'vn guerrier amoureux languit sans assistance:
Mais, braues Champions, pour rendre plus heureux
Nos vœux & nos Autels, nostre encens & nos feux,
Qu'en l'honneur de ce Dieu vostre adresse guerriere
S'exerce en sa presence au combat de barriere.

L'on combat.

Vn des Sacrificateurs.

Nostre Dieu va parler, & ce bruit que j'entens
Est vn heureux presage: Escoutez, Combatans.

La Statuë de Mars.

Vos vœux sont exaucez, & bien-tost vostre Prince
Reuiendra satisfait gouuerner sa Prouince.

Ch. di Sacerd. *Oh Nouella*
Per'noi bella
Più d'ogni altra felicità,
Dolce più del miele Ibleo.
Tornerà dunque Peléo,
& Teſſaglia reſpirerà:
O Nouella
Per noi bella
Più di ogn'altra felicità.

ATTO TERZO.
SCENA PRIMA.

Peléo. Chirone. Choro muto di Accademici di Chirone.

Pel. *Per chi parte dal ſuo bene*
Troppo rapide ſon l'hore
A portarlo ne i tormenti,
E per chi torna al ſuo amore
Affrettato dalle pene
Sono ſecoli i momenti.
Ha più affanni chi hà più ſpeme,
Chi più gode ahi che più teme
Ond'è vn iſteſſo fato, e vn deſtin ſolo.
L'eſſere amante, e condannato al duolo.
Ch. *Credea co' miei Compagni*
Riuederti giocondo, e ancor ti lagni?

Chœur de Sacrificateurs.

O jour cent fois heureux ! Pelée reuiendra,
Son estat languissant enfin respirera.

ACTE TROISIESME.
SCENE PREMIERE.

Pelée. Chiron. Trouppe des disciples de Chiron.

Pelée.

VN *Amant sur le point de quitter sa Maistresse,*
Trouue que le temps coule auec trop de vitesse,
Et l'emporte trop tost, à ce triste moment
Où doit finir sa joye & naistre son tourment:
Mais apres les ennuis d'vne fascheuse absence,
Si d'vn heureux retour il conçoit l'esperance,
Alors inquieté d'vn desir violent
Il reproche au Soleil que son cours est trop lent,
Il est toujours en trouble, & son ame incertaine
Auecque son espoir sent augmenter sa peine;
Plus le bien qu'il possede a pour luy de douceur,
Plus il pense à sa perte & plus il a de peur:
Enfin qu'il ait l'Amour contraire ou fauorable,
Quiconque dit Amant dit toujours miserable.

Chiron.

Apres auoir vaincu ton malheur & les Dieux
Ie te croyois content autant que glorieux,
Et loin de te voir gay de ta bonne fortune,
Ie te trouue saisi d'vne crainte importune:

E iij

 Hor che vinti in fermezza i Dei Riuali
 Nell' amoroso agone
 Vnico, e sol campione
 Sei già vicino à trionfar de mali
 Tù pur t'affligi? ah prendi ardire, e' tenta:
 Non arride fortuna a chi pauenta.
Pel. *Tal' hor sono i miei spirti arditi, e' lieti;*
 Mà si cangian ben poi, che mi souuiene
 Quai sian le tempre ohime del cor di Theti.
Ch. *T'inganni, all' hor ch' intese,*
 Che tù lasciato il Regno e i patrij liti
 Giui sotto lontan barbaro Cielo
 Disperato, e dolente
 Scompagnato, e ramingo
 Ricercando al tuo mal qualche soccorso;
 D'vn pietoso pallore ella sì tinse
 E giurarei, che dalle labbra al core
 Qualch' incauto sospiro ancho respinse.
 Vanne tenta co' preghi,
 Che da douero ella ti creda amante,
 E vincerai l'impresa.
 Donna che crede à chi l'adora e' presa.
Pel. *Sento da tuoi consigli*
 Non men, che da tant'altri
 D'Amor, e di Fortuna
 Fauoreuoli aspetti,
 Inspirarmi nel sen sì viuo ardire,
 Che voglio alfin vedere
 S'io sò farmi felice, ò pur morire,

Pelée, asseure-toy, tout respond à tes vœux,
Un homme qui craint trop est rarement heureux.
<p align="center">Pelée.</p>

Il est de bons momens où s'armant de constance
Mon cœur bannit la crainte & reprend esperance;
Mais pensant aux froideurs que Thetis a pour moy,
Ie quitte mon espoir & reprens mon effroy.
<p align="center">Chiron.</p>

Que tu la cognois mal! Lors qu'elle fut instruite
De ton soudain départ ou plustost de ta fuite;
Quand elle sceut que triste & pressé de ton mal
Tu quittois tes subjets & ton païs natal,
Et qu'errant sans amis en des terres loingtaines,
Tu cherchois vn remede à tes cruelles peines,
Quelque dessein qu'elle eut de cacher sa douleur,
Son front nous la fit voir en changeant de couleur;
Ie vis qu'à ce recit ses yeux tout pleins de charmes
Auoient bien de la peine à retenir leurs larmes,
Et j'oserois jurer que cent fois sa pudeur
Estouffa les soupirs qui partoient de son cœur:
Va, ne perds plus le temps; ce qui te reste à faire,
C'est de persuader que ta flamme est sincere:
Car vne femme enfin resiste rarement
A celuy qu'elle croit son veritable Amant.
<p align="center">Pelée.</p>

La Fortune & l'Amour par tant de bons presages,
Ioints à tant de conseils si prudens & si sages,
Inspirent à mon cœur vn dessein genereux,
De mourir promptement ou de me rendre heureux.

Dou' e dunque colei
Ch' in mio soccorso inuoco?
Ch. *Tu non rauuisi il loco?*
Nella sua Reggia sei.
Pel. *A cercarla men vò per quà d'intorno.*
Ch. *E questi miei fra tanto*
Studiosi seguaci
Con già disposte danze
Faran festoso applauso al tuo ritorno.

SCENA SECONDA.

Theti. Peléo. Choro muto di Cortigiani
di Peléo.

Theti.

AMor se nel pio petto
Vuoi com'amico entrar metti giù l'armi,
Vieni in pace à bearmi
Et io t'accetto;
Mà se d'affanni empir pensi il cor mio,
Adio crudele, adio.

Pel. *Dunque, Theti, vie più*
Crudele empia sei tù
Che ne dai tanti à mè.

Courrons

Courrons donc à l'objet qui cruël ou propice
Doit ou finir mes jours ou finir mon supplice.

Chiron.

Peux-tu bien mescognoistre vn lieu qui t'est si cher ?
Te voila dans sa court.

Pelée.

Ie vais donc la chercher.

Chiron.

Cependant cette trouppe à danser toute preste
De ton heureux retour va celebrer la feste.

SCENE SECONDE.

Thetis. Pelée. Trouppe de Courtisans.

Thetis.

AMour, si comme amy tu veux entrer chez moy,
 I'y consens, mais pose les armes ;
Fais-moy gouster en paix tes douceurs & tes charmes :
 Mais si pour viure sous ta loy
Il faut souffrir se plaindre & respandre des larmes,
 Adieu, cruel, retire-toy.

Pelée.

Peux-tu parler ainsi, toy qui bien plus cruelle,
Fais si long-temps souffrir vn Amant si fidelle.

F

Th. *Ohimè.*
Pel. *Che temi?*
Th. *Ohimè.*
 Già da lunge per tè
 Guerra assai vigorosa Amor mi fà,
 Vanne pur dunque, và,
 Che troppo è d'assalirmi ancho d'apresso,
 Amerei lo confesso.

Pel. *E tant' eccede, (oh Dio) tua ferità?*
 Che mi cangi in tormenti i più penosi
 Quei sensi anchor pietosi
 Che per farmi felice Amor ti dà?
 E tant' eccede (oh Dio) tua ferità?
 E poi, deh, contro chi?
 Contro un tuo vero amante
 Di cui fedele al par, ne sì costante
 Altri mai non languì.

The. *L'amoroso veleno*
 Che cresce à tai lusinghe entro il mio seno
 Ahi, che giunto è fin quì.
 Mà folle? io che giurai
 Di non amar giamai.
 Io che fei delle Nozze
 Di due Numi sì grandi
 Generoso rifiuto, hor cederò?
 Nò.
Pel. *Deh mio ben.*

Thetis.
Ah !
Pelée.
que crains-tu ?
Thetis.
Tout loin que tu fuſſe de moy,
Amour dedans mon cœur n'a que trop fait pour toy,
Et lors que ſon pouuoir croiſtra par ta preſence,
Pourray-je reſiſter à tant de violence ?
Retire-toy d'icy.
Pelée.
Quel excés de rigueur ?
Quoy donc, ce qui deuroit eſtablir mon bon-heur,
Et ce qu'en ma faueur le Dieu d'Amour t'inſpire,
Par vn contraire effet augmente mon martyre ?
Ah ! ſçais-tu que celuy que tu traites ſi mal
En ſa fidele ardeur n'a iamais eu d'eſgal ?
Thetis.
Ces diſcours obligeans ces marques de tendreſſe,
Ces plaintes, ces ſoupirs augmentent ma foibleſſe ;
Je ſens que c'en eſt fait, & que des-ja mon cœur
A receu ce poiſon charmé de ſa douceur.
Mais n'ais-je pas juré de n'aymer que moy-meſme ?
Moy que l'amour des Dieux ny leur grandeur ſupreſme
N'ont peu faire reſoudre à rompre ce ſerment,
Puis-je pour vn mortel changer de ſentiment ?
Non, non, en vain pour toy l'Amour me ſollicite :
Va,
Pelée.
mon vnique bien, que jamais je te quitte !

F ij

The. *Nò, nò,*
 Parti dunque, e mi lascia.
Pel. *Ah più non fià*
 Ch' io ti lasci vn momento, anima mia,
 D'affanni, ò di contenti
 Che tù mi carchi, io non mai satio, ò stanco
 Ti seguirò meco portando intorno
 J contenti, e gl' affanni
 Pompe di tua bellezza, e di mia fede,
 E sarò pago à pieno,
 Di baciar l'orme sol del tuo bel piede.
The. *Se riparo non trouo*
 Da sì gradite violenze io pero;
 Amerò dunque? ah no' non fia mai vero;
 Mà scampo haurò nella virtù, che trassi
 Da Proteo il Genitor, è in tante forme
 Pur io mi cangierò, che s' ei non vole
 Amar le fere, e i sassi
 O fia che mi smarrisca, ò che mi lassi.
Pel. *Che mormori crudel? deh cangia omai*
 Tanta tua rigidezza:
 E Deità d' Inferno empia bellezza.
Th. *Odi; co' tuoi lamenti*
 Mi rendi alfin pietosa.
Pel. *Oh cari accenti.*
Th. *Quind' è che palesarti hor mi conuiene*
 Ch' altro non è ch' inganno
 La cagion di tue pene.

Thetis.
Va, dis-je, laisse-moy; tu me suis vainement.
Pelée.
Ie ne puis desormais te quitter un moment,
Que tu me sois propice ou me sois inhumaine,
Ie porteray content ou ma gloire ou ma peine,
Et pour faire admirer ton merite & ma foy,
J'iray baisant tes pas sans me plaindre de toy.

Thetis parle bas.
Contre une violence où je treuue des charmes,
Si je suis sans secours je vais rendre les armes :
Mais pour m'en garentir en ce besoin pressant
I'vseray des secrets que j'appris en naissant,
Et par cet Art fameux que je tiens de Protée,
Me couurant à mon gré d'vne forme empruntée,
I'esloigneray de moy cet Amant dangereux,
S'il n'ayme les rochers & les monstres affreux.

Pelée.
Que me prepares-tu ? change d'humeur, cruelle.
Thetis.
Enfin, mon cœur se rend.
Pelée.
Agreable nouuelle.
Thetis.
Ie te veux descouurir, pour preuue de ma foy,
Vn secret qui t'importe & qui fait contre moy;
C'est que le faux esclat d'vne belle apparence
Te trompe en ma faueur & cause ta souffrance.

F iij

Pel. *E che dir vuoi?*
 Temo l'inganno sol ne detti tuoi.
The. *Tu m'adori, Peléo, perche mi credi,*
 Qual'apunto mi vedi
 Ninfa bella, e leggiadra, & io non sono
 Ch' vn feroce leone, vn mostro horrendo,
 Vn durissimo scoglio.
Pel. *Ohime, che fai?*
The. *Attendi sol che questa*
 Folta nebbia mi cinga, e lo vedrai.
Pel. *Doue sei bella Theti?*
The. *Eccomi.*

Si cangia in Leone. Pel. *Ahi, ahi*
 In sembiante si fiero
 Altro non si rauuisa
 Ch' il tuo spietato orgoglio, e se in tal guisa
 Pensi darmi spauento è van pensiero.
 Che non teme il morire
 Ch' senza speme in miserabil' sorte
 In perpetuo languire
 Soffre vna vita assai peggior, che morte.
 Mà per pietà riprendi
 La tua forma primiera.

Si cangia in vn Mostro. *Ohime? qual mi ti rendi?*
 Quest' è del tuo rigor l'imagin verai
 Pur ne tema, ne horrore
 Può dar qualunque aspetto in cui tù sia,
 Che non può Theti mia spirar ch' amore.
 Così pur ogni spoglia in cui riposta

Pelée.
Ie crains d'estre trompé, mais c'est par tes discours.
Thetis.
Prince, quand tu me fis l'objet de tes amours,
Tu croyois que ie fusse vne Nymphe agreable;
Mais sçache que ie suis vn Monstre espouuentable.
Pelée.
Helas! que me dis-tu? que veux-tu faire? Il paroist vne nuë.
Thetis.
 Attens
Que i'entre en ce nuage, & puis voy si ie ments.
Pelée.
Où fuis-tu, belle Nymphe? Arreste. La nuë disparoist
Thetis.
 Me voicy. & Thetis demeure changée en Lion.
Pelée.
Dans ce Lion affreux qui me paroist icy,
De ton cruel orgueil je cognois la peinture;
Mais crois-tu m'estonner auec cette imposture?
Non, cruelle Thetis, non, ne le pense pas,
Quiconque est sans espoir est sans peur du trespas;
Et pour te dire plus, la mort mesme a des charmes
Pour qui vit comme moy de soupirs & de larmes;
Mais de grace reprens ta premiere beauté.
Dieux! sous ce nouueau Monstre on voit ta cruauté. Elle se
Quelque déguisement que ta rigueur inuente, change
Ie n'en prendray jamais d'horreur ny d'épouuante; en Monstre.
Mon cœur qui te cognoist sous ces masques affreux,
Loin d'en estre estonné r'allume tous ses feux,

Fia, ch' io ti creda, adorerò qual segno
Di tua beltà nascosta
Ch' occhio mortal di vagheggiarla è indegno.
Anzi ch' a quest' ancora
Magica nebbia, che qual sacro velo
Ti cela à me cò suoi sì spessi giri
Faran diuoto ossequio i miei sospiri;
Mà com' auuien, ch' io ti riueda?
Th. Oh Dio
Che di larue feroci armata, e cinta
Non hò poi cor di Fera;
Onde già la tua fè quasi m' hà vinta.
Pel. Quasi? Oh voce crudele
Che sol tanto di vita
Rende al cor moribondo
Che basta à far più longo il mio morire,
E che m' inalza al Ciel d'ogni gioire
Perch' io ricada ne miei guai più al fondo,
Mà bella e chi resiste?
Con tal perfidia al tuo pietoso affetto?
The. Dir nol saprei, tanto confuse, e miste
Son le voglie discordi entro il mio petto.
Tal' hor penso d'amarti,
E risoluo fuggirti;
Mà non sò poi lasciarti,
E molto men seguirti:
Tal' hor nel sen mi trouo
Vn rinascente ardore;
Mà l'ammorza il rigore

Et voit

Et void avec respect ces despoüilles horribles,
Qui de tes traits cachez sont les signes visibles :
De ces traits dont l'esclat digne de nos Autels
Ne peut à descouuert estre veu des mortels.
Mais ie reuoi-je ? ô Dieux! & par quelle aduenture ?

Thetis.

De ces Monstres cruels dont i'ay pris la figure,
Que ne pouuois-je encor emprunter la fureur ?
Je ne suis quasi plus maistresse de mon cœur.

Pelée.

Quasi : Banis ce mot contraire à mon enuie,
Et dont le sens fascheux ne m'a laissé de vie
Que ce qu'il en falloit pour mourir plus long-temps :
Le plaisir imparfait dont il flatte mes sens,
Loin de donner la paix à mon ame incertaine,
Ne fait que redoubler mes desirs & ma peine :
Mais qu'est-ce qui s'oppose à ton affection ?

Thetis.

Ie ne sçay, mon esprit est en confusion,
Cent contraires desseins tour à tour y paroissent,
S'y destruisent l'vn l'autre, & sans cesse y renaissent ;
Tantost ma vertu cede à des pensers plus doux,
Puis bruslant à la fois d'amour & de courroux,

G

　　　　E in vn medesmo instante
　　　　E condannò, & approuo
　　　　Non men l'esser crudel, ch'essere amante,
　　　　Onde non sò che sia
　　　　Quel ch'il mio cor più brama.

Pel. *Lo sò ben io.*

The. *Di pur.*

Pel. *Ch'ami chi t'ama.*

The. *Ohime che troppo e' vero anima mia.*
　　　　Anima mia? tal suono ha dunque espresso
　　　　Questa lingua? ella errò, mà però è degna,
　　　　Di scusa, ch'errò seco il core anch'esso.
　　　　E così à poco à poco
　　　　Cado sotto l'impero
　　　　Di quel nemico Arciero
　　　　Che per comun esempio
　　　　Quanto fui più ritrosa
　　　　Tantò farà di me più crudo scempio?
　　　　Ah che periglio estremo
　　　　Vuopo hà d'egual difesa, ah sì ch'io voglio
　　　　Per non vdir più lagrimosi prieghi
　　　　Cangiarmi in duro, & insensato scoglio.

Pel. *Ohimè, ch'io ti riperdo, ohimè che fù*
　　　　Più forte in te' il rigor, che la pietà
　　　　Et il Ciel sà, se ti vedrò mai più.

Dedans le mesme instant & j'approuüe & je blasme
L'exces de ma rigueur & celuy de ma flame,
Ta rencontre me plaist & ie veux l'esuiter,
Je ne te veux pas suiure & ne te puis quitter,
Et mon cœur inquiet en ce cruel martyre
Ne sçait quel mal il craint ny quel bien il desire.

Pelée.

Je sçay bien ce qu'il veut. Thetis.

Qu'est-ce donc, dis-le moy?

Pelée.

Il se voudroit donner à qui n'ayme que toy.

Thetis.

Chere ame, il est trop vray. Chere ame! suis-je folle?
Ma langue as-tu bien pû former cette parole?
Ouy, ma langue a failly; mais bien peu; si mon cœur
Du crime qu'elle a fait est l'excuse & l'Autheur.
Helas! dedans ce cœur, Amour des-ja le maistre,
Voulant donner exemple & se faire cognoistre,
Aura pour le punir autant de cruauté
Que pour luy resister il eut de fermeté:
Cet extreme peril veut vn remede extreme;
Doncques pour ne plus voir vn homme qui nous ayme,
Et faire que ses pleurs ne nous puissent toucher,
Par vn dernier effort changeons-nous en Rocher.

Pelée.

Ah! Thetis, ah! cruelle, à peine t'ay-je veuë, Elle entre
Que tu te pers encore en cette obscure nuë; encore
Ta rigueur a banny tous ces doux sentimens dans vn
Dont tu m'auois flatté durant quelque momens. nuage.

C ij

Si cangia in Scoglio.

Oh pretioso scoglio oue si cela
D'amor tutto il tesoro,
Pompa del mio mortoro,
Paragon di mia fede,
Memoria di mie pene,
A piè di cui si vede
Naufraga la mia spene;
Se posson l'onde intenerire i sassi,
Ah che pur' il mio pianto
Haurà teco tal vanto;
O resteran mai sempre
Le mie ceneri sparse in questo loco
Intorno à te, che chiudi il mio bel foco.

The. Amor difendere
Da tè quest'alma
Io più non sò,
Ne più contendere
A te la Palma
Non voglio nò;
Vanta pur tù
Superbo Arcier
Tra le tue glorie
Mia seruitù.
Che solo in ver
Da tue vittorie
Saluo sen và
Chi cor non hà.
Tropo i l tuo ardore, e la tua fè potèo
Eccomi tua Peleo.

Elle paroist changée en Rocher.

Escueil du Dieu d'Amour le thresor & la gloire,
Des maux que j'ay soufferts glorieuse memoire :
Helas ! que tu m'es cher, mysterieux escueil,
Où ie pers mon espoir, & trouue mon cercueil :
Toy, dont la fermeté paroist inébranlable,
Que tu figures bien ma constance immuable ;
Mais sçache que les pleurs que mes yeux verseront,
Quelque dur que tu sois, enfin t'amoliront.

Thetis.

Le Rocher disparoist & l'on reçoid
Thetis.

Amour, ie me rends, ie suis prise,
Ie consens de suiure tes Loix,
Ioins si tu veux à tes exploits
La gloire de m'auoir soubmise ;
Ie puis l'auouër sans rougeur,
Puisque pour garder sa franchise
Deuant vn si charmant vainqueur,
Il faudroit n'auoir point de cœur.

La crainte à tes desirs ne sera plus meslée,
Ton amour a vaincu, je suis à toy, Pelée.

Pel. *Ah ch' al mio cor doue improuisa arriua*
Allegrezza si bella
Corre cò sensi miei la voce anch' ella;
Onde non sò ridire
Il mio immenzo gioire.
Mà voi serui fedeli,
Che giungete opportuni à riuedermi
Nel più felice stato
Al qual dal centro di penose noie
Mai s'inalsasse vn core innamorato.
Deh gioite festosi alle mie gioie.

SCENA VLTIMA.

Theti. Peléo. Prometeo. Choro di Deità.
Choro muto di Hercole, Giunone, Imeneo,
& Arti liberali, e Seruili.

The. e Pel. E*cco del pari i nostri petti ardenti.*
 Pel. *Tù la fierezza.*
 The. *E tù le pene.*
The. e Pel. *Oblia.*
 Pel. *Non più rigori.*
The. e Pel. *Nò.*
 The. *Non più lamenti.*
The. e Pel. *Temp' è sol di contenti anima mia,*
 Temp' è sol che tra di noi
 Si garreggi di costanza.
 Pel. *Ogni bene.* The. *Ogni speranza.*

Pelée.

Ah! l'excés du plaisir qui surprent tous mes sens,
M'en interdit l'vsage & les rend languissans;
Ma voix s'en affoiblit, & ma langue muette
A peine en peut donner vne idée imparfaite:
Mais vous, mes chers subjets, publiez le bon-heur
Où m'esleue Thetis apres tant de douleur.

SCENE DERNIERE.

Thetis. Pelée. Promethée. Chœur de Dieux.
Chœur des Arts. Chœur d'Intelligences.

Thetis & Pelée.

DEssous les mesmes Loix & dans les mesmes flames,
Amour brusle nos cœurs & captiue nos ames.

Pelée.

Oublie ton orgueil.

Thetis.

Oublie tes douleurs.

Pelée.

Nimphe, pers ta rigueur.

Thetis.

Prince, taris tes pleurs.

Thetis & Pelée.

Donnons-nous aux plaisirs, disputons de constance.

Pelée.

Desormais tout mon bien.

Thetis.

toute mon esperance.

The. Pel. *Fian per mè gl'affetti tuoi;*
Poi che sol nel nostro ardore
Ah che verso quant' hà di dolce amore,
E alle nostre allegrezze
Vengono i Dei per imparàr dolcezze.

Pro. *Ecco oh Peléo*
Che pur t'auuolse
Jmeneo trà cari lacci,
E che me da fieri impacci
Il valor d'Hercole sciolse,
Onde meco con queste
Che son della mia mente
Dotte figlie, & Industri
Vien' il gran semideò
Per festeggiar in così nobil campo
La tua prigion insieme, & il mio scampo.

Cho. de Deità. *Guei che languiscono*
Al fin gioiscono
E d'ogni gran rigor
Al fin trionfa Amor.

The. Pel. Pr. *Non lascia mai*
Il Ciel quà giù
Sempre trà guai
Vera virtù;
Mà per lei fa,
Ch' ogni più fiera
Auersità
Sià di beate gioie ampia miniera.

FINE,

Pelée.
Mon vnique desir,
Thetis.
Ma seule ambition
Thetis & Pelée.
Sera dans la douceur de ta possession,
Puisqu'Hymen & l'Amour à nos desirs propices
Ont versé dessus nous ce qu'ils ont de delices,
Et les Dieux admirans nos plaisirs amoureux
Viennent apprendre icy ce que c'est qu'estre heureux.
Promethée.
Pelée vois l'effect de nostre destinée
Dans ce jour fortuné que le Dieu d'Hymenée
T'engage heureusement dedans ses doux liens,
Le puissant bras d'Hercule a sceu rompre les miens,
Et pour nous voir heureux apres tant de souffrance,
Suiuy de tous les Arts ce demy-Dieu s'aduance,
Et vient pour celebrer auec solemnité
Le iour de ta prison & de ma liberté.
Chœur des Dieux.
Ceux qui semblent estre la proye
Des ennuis & de leur malheur,
Voyent enfin à la douleur
Succeder la paix & la ioye,
Et l'Amour souuerain des cœurs
Surmonte auec le temps les plus grandes rigueurs.
Thetis, Pelée, Promethée.
Des iustes immortels l'equité souueraine
N'abandonne iamais la Vertu dans la peine :
Elle veut seulement que son aduersité
Luy serue de passage à la felicité.

FIN.

www.ingramcontent.com/pod-product-compliance
Lightning Source LLC
Chambersburg PA
CBHW071411220526
45469CB00004B/1255